貓頭鷹奶奶

U0055507

快樂的摺紙手藝

作法=79頁　作品提供=松永

　　折一張小的長方形紙，再折成一個小小的三角形。像堆積木一樣的累積這些小小的三角形，可以 組合成令人驚訝、快樂的各種物、籃子。摺許多三角形雖然花費時間，可是，卻可以讓人心靈寧靜。把這些流程視為一種對於完成的準備過程，又可以接觸各種美麗的色紙，讓內心的世界更形豐富，利用廣告傳單裁成紙片然後折成摺紙，也可以達到環保的目的。不論如何，指頭接觸紙張的作業，可以有一個平穩安詳的時間流程。而接下來的堆疊工作，還可以回味一下過往的童趣。現在，已經是一個引人注目，被稱為有治癒能力的手工藝。

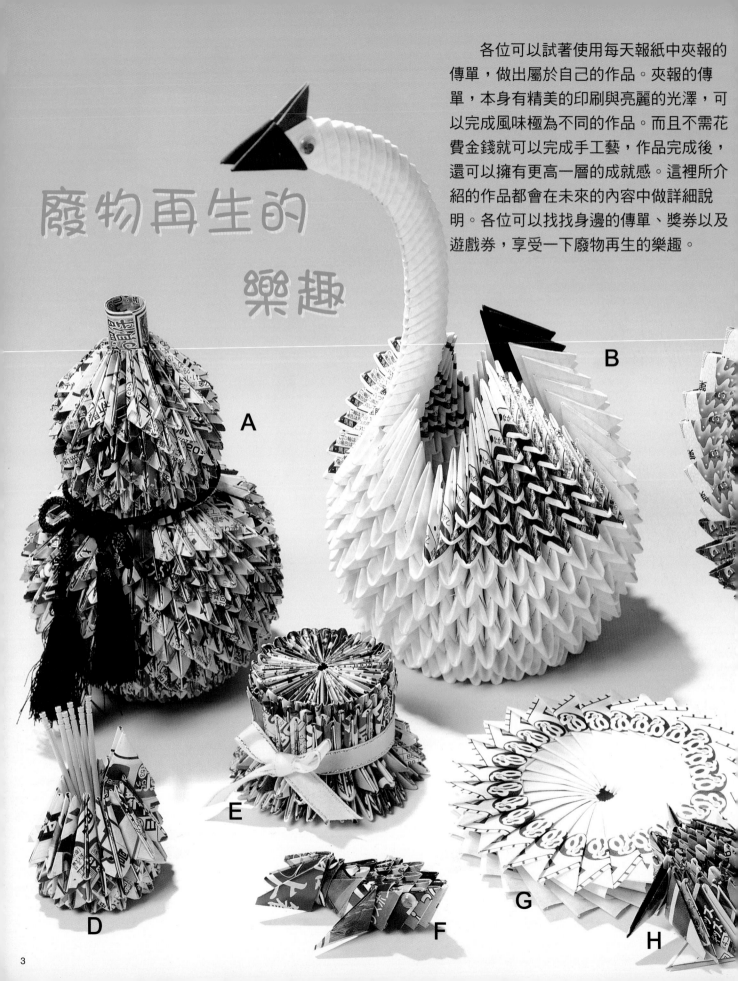

各位可以試著使用每天報紙中夾報的傳單，做出屬於自己的作品。夾報的傳單，本身有精美的印刷與亮麗的光澤，可以完成風味極為不同的作品。而且不需花費金錢就可以完成手工藝，作品完成後，還可以擁有更高一層的成就感。這裡所介紹的作品都會在未來的內容中做詳細說明。各位可以找找身邊的傳單、獎券以及遊戲券，享受一下廢物再生的樂趣。

廢物再生的
樂趣

A
B
D
E
F
G
H

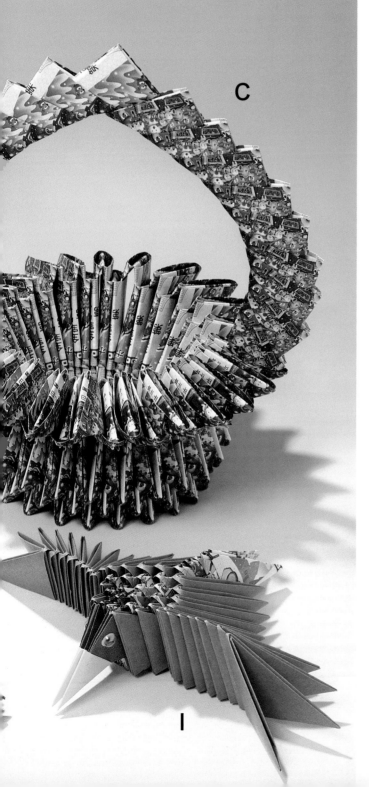

C

I

何謂摺紙手藝 ?

● 三角部件的製作（廣告傳單的例子）

❶ 先折一半。

❽ 堆疊成作品。

❷ 再折一半。

❼ 做很多。

❸ 尖端對準中心向下折。

❻ 再折一半。

❹ 下面亦朝中心折。

❺ 向上折一半。

★三角部件的作法請參照27-29頁。

三角部件的折法與插入法，可以先試試數量較少的作品。三角部件因為三個邊的性格不同，因此插入方向不同，作品的展開模式也不相同。因此要先熟悉三角部件的使用法。

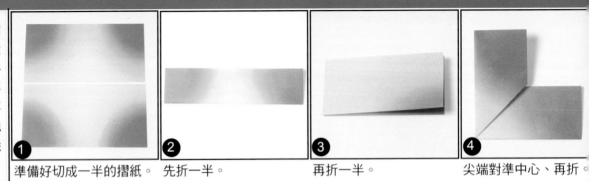

1 準備好切成一半的摺紙。

2 先折一半。

3 再折一半。

4 尖端對準中心、再折。

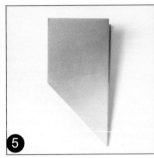
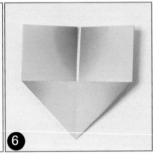

5 翻面也是同樣的折法。

6 打開。

7 上面亦對準中心折為尖形。

8 下向對折。

9 再折一半。完成。

* 這裡是使用摺紙用紙的折法，其餘紙張參照27-29頁。

12個部件組合的台座

2.3作法=32頁

設計、製作=畠平恭江

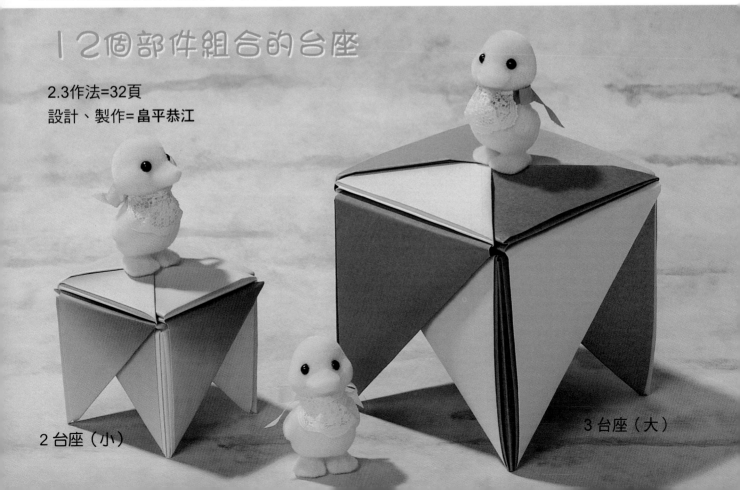

2 台座（小）

3 台座（大）

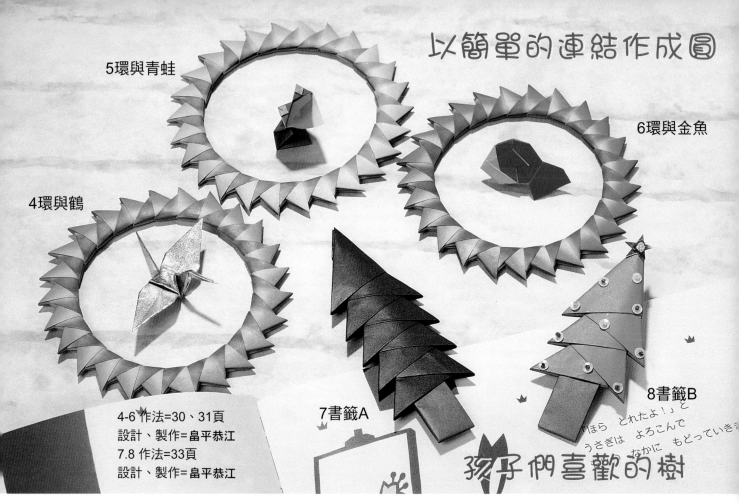

以簡單的連結作成圓

5環與青蛙

6環與金魚

4環與鶴

4-6 作法=30、31頁
設計、製作=畠平恭江
7.8 作法=33頁
設計、製作=畠平恭江

7書籤A

8書籤B

「ほら　とれたよ！」と
うさぎは　よろこんで
なかに　もどっていき

孩子們喜歡的樹

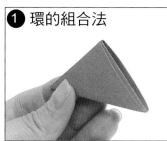

❶ 環的組合法

左手拿三角部件。以可以看到袋子的方向拿著。

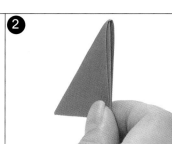

❷

右手拿著三角部件袋子的部份。可以分開為兩個的部份朝向左側。

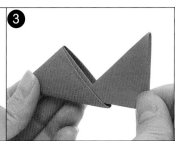

❸

右邊的部件插入左邊。

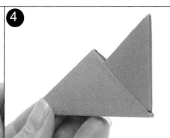

❹

插入後的情況。

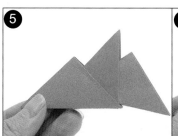

❺

插入時使口袋的部份傾斜。

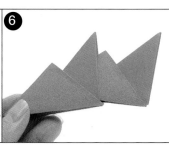

❻

反覆的以斜、直的方式插入口袋部份。

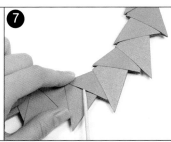

❼

部件結合的部份沾少量的膠固定並調整形狀。

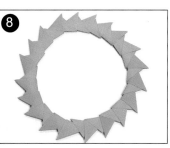

❽

環的部份完成。

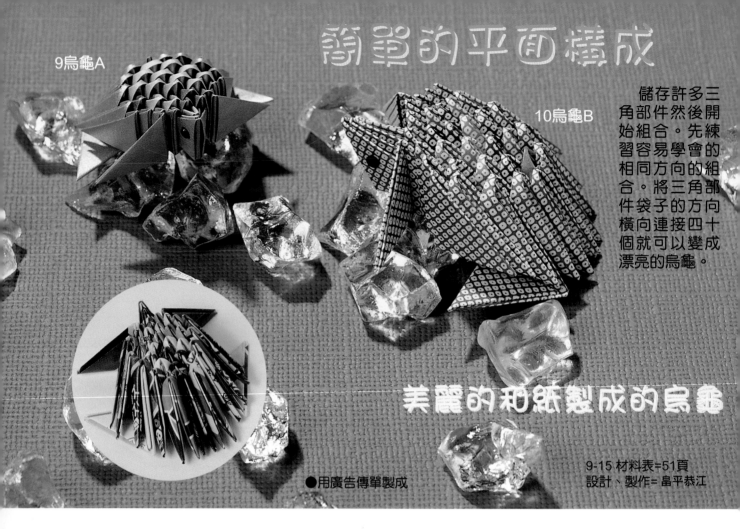

簡單的平面構成

9烏龜A

10烏龜B

儲存許多三角部件然後開始組合。先練習容易學會的相同方向的組合。將三角部件袋子的方向橫向連接四十個就可以變成漂亮的烏龜。

美麗的和紙製成的烏龜

●用廣告傳單製成

9-15 材料表=51頁
設計、製作＝畠平恭江

烏龜的作法

為了容易學習因此用不同的顏色製作

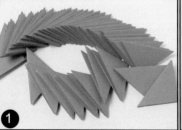

① 準備三角部件四十張。

② 第2層的4片插入第1層的3片。

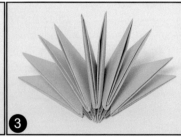

③ 插入第3層的5片。

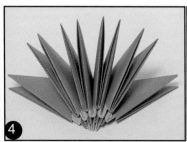

④ 插入第5層的6片。

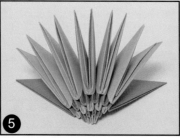

⑤ 插入第5層5片。

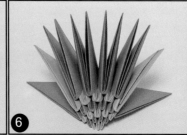

⑥ 插入第6層4片。

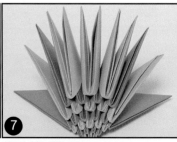

⑦ 插入第7層3片。

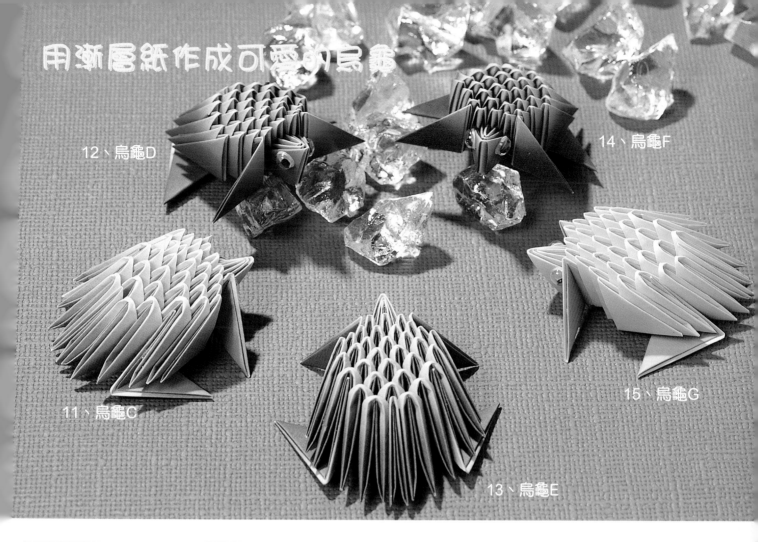

用漸層紙作成可愛的烏龜

12、烏龜D

14、烏龜F

11、烏龜C

15、烏龜G

13、烏龜E

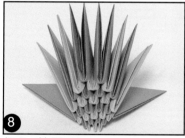

8 插入8第層2片。

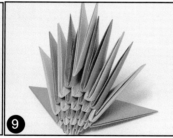

9 在第8層的兩片之間插入1片並沾上膠水。

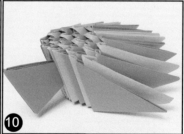

10 做頭部。在第一層的3片中插入1片。

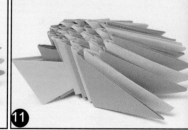

11 在第1層的3片兩端內側的口袋再插入1片重疊。

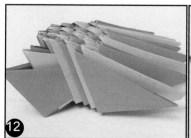

12 在第1層的3片兩端的口袋再插入1片重疊。

13 打開三角部件，插入第2層的頂端，製成前腳（另一側亦同）。

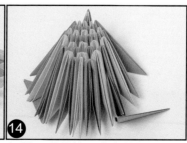

14 打開三角部件，夾在第6層的頂端並沾上膠水（另一側亦同）。

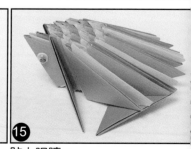

15 貼上眼睛。

簡單的平面構成

要充分理解三角部件的性格，首先就是將三角部件袋子部份橫向的不斷連接所完成的平面構成。可以貼在色紙上，或由上方欣賞都是非常有趣的作品。

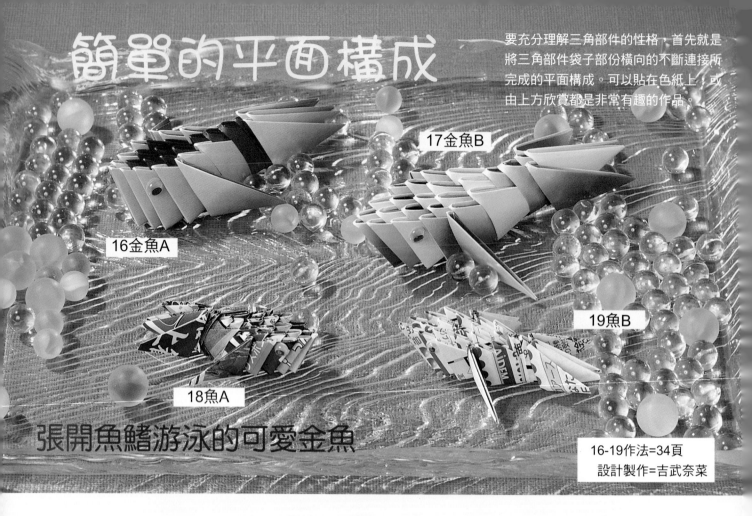

17金魚B

16金魚A

19魚B

18魚A

張開魚鰭游泳的可愛金魚

16-19作法=34頁
設計製作=吉武奈菜

展翅遨翔上空的鶴

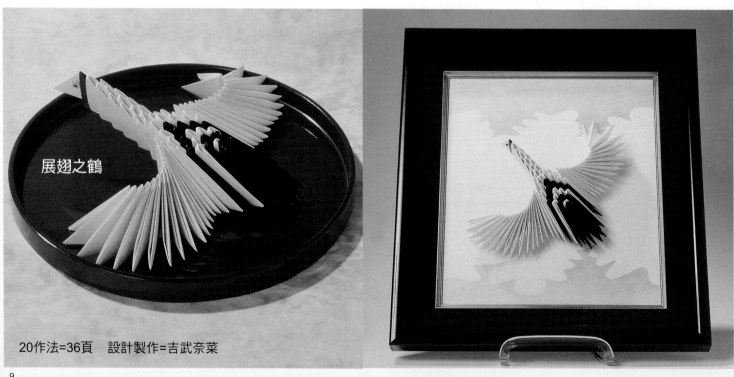

展翅之鶴

20作法=36頁　設計製作=吉武奈菜

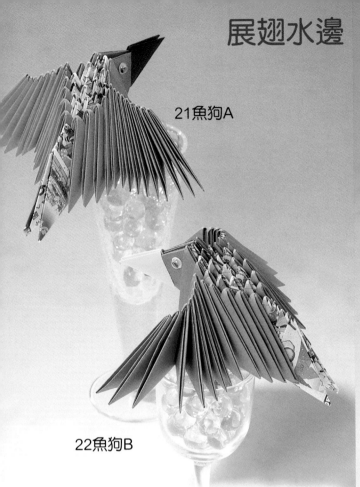

展翅水邊

21魚狗A

22魚狗B

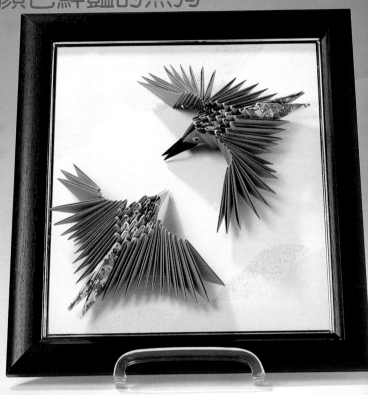

顏色鮮豔的魚狗

飛翔於梅雨中的燕子

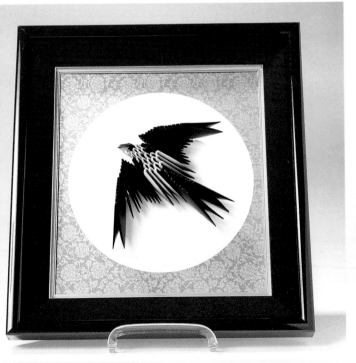

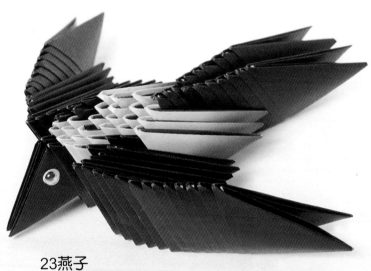

23燕子

21.22作法=38頁　設計製作=吉武奈菜
23作法=39頁　設計製作=吉武奈菜

圓形組合的方式

面向太陽盛開朝氣蓬勃的向日

《材料》●全部使用顏色鮮豔的紙

	[24號]	[25號]
紙 5cm×9cm	54張（黃）	54張（黃）
5cm×9cm	48張（茶色）	24張（黑）
		24張（黃土）

※使用其他紙張會因為材料的厚薄不同使得平衡改變。

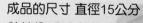

24向日葵A

25向日葵B

大部份的大型作品都是以圓形為基礎開始，稍微習慣之後可以用三角部件組合，因此，圓形。部件的數量越多越容易組合，因此，圓形的中間就會形成一個空洞。因為作品的設計不同，基礎部份的片數也就不同，但不論數目多少，都可以使人感到美觀。首先介紹簡單的向日葵。

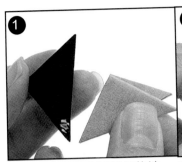

① 三角部件沒有分叉部份的地方沾少量的膠。

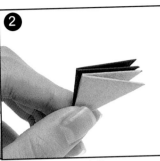

② 角的部份互相貼住。

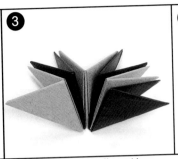

③ 以同樣的方式作成5-6片一束。

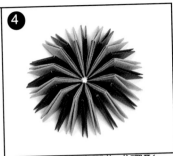

④ 全部以24片沾膠作成環形。

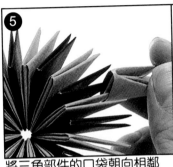

⑤ 將三角部件的口袋朝向相鄰的兩個三角插入。

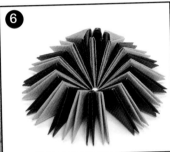

⑥ 在相對側套上三個的情況。

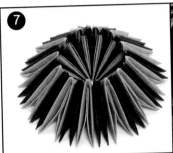

⑦ 全部（24個）套上的情況。

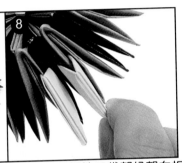

⑧ 拿著黃色部件口袋部份朝向相鄰的兩個三角插入。

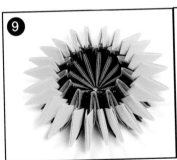

⑨ 全部（24個）套上的情況。

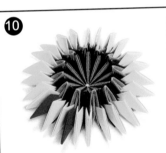

⑩ 兩個黃色插入一個成為花冠。

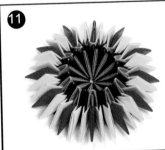

⑪ 增加12個成為36片花冠。

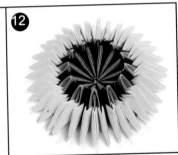

⑫ 實際上要插入的是黃色而非橙色。

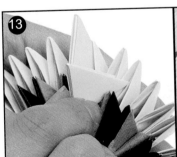

⑬ 拿住部件的袋子部份，從花的裏側插入。

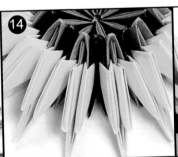

⑭ 全部18個完全插入，翻面整理花的角度。

⑮ 裏側部件相疊處沾膠固定。

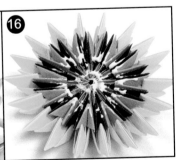

⑯ 裏側全部沾膠貼在底紙上。

圓形組合的模式

將三角形部件組成圓形的基礎。學會最初的部件方向，就可以根據基礎展開各種作品。先從部件少的開始。

用獎券作成
花心提籃

27、提籃B

26、提籃A

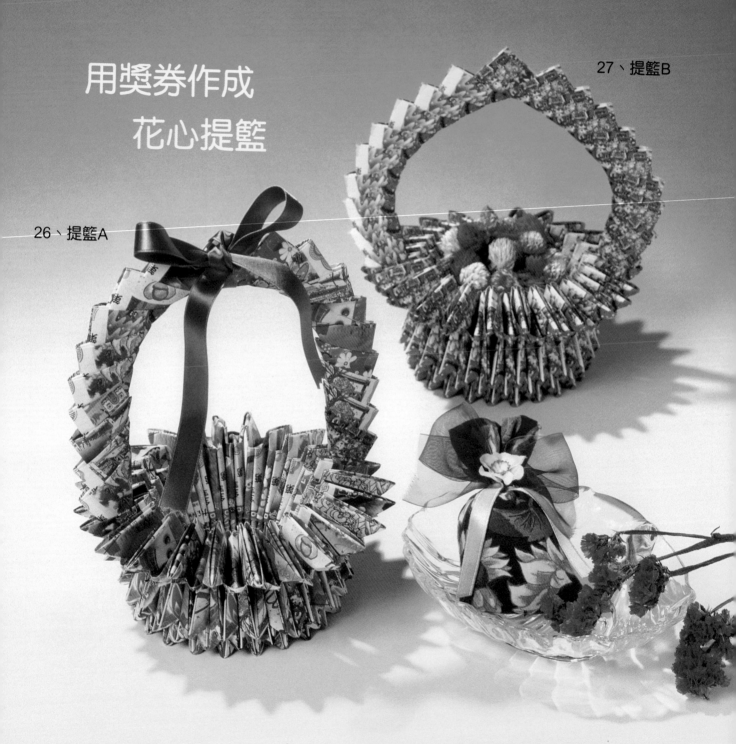

26.27作法＝40頁　設計製作＝吉武奈菜

可愛的提筒形牙籤罐

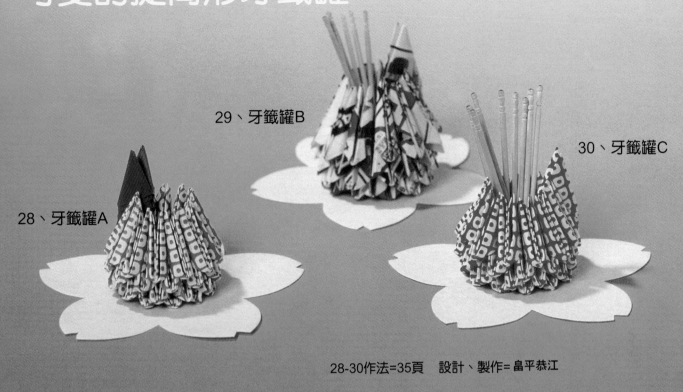

29、牙籤罐B

30、牙籤罐C

28、牙籤罐A

28-30作法=35頁　設計、製作=畠平恭江

與提籃相同方式作成的帽子

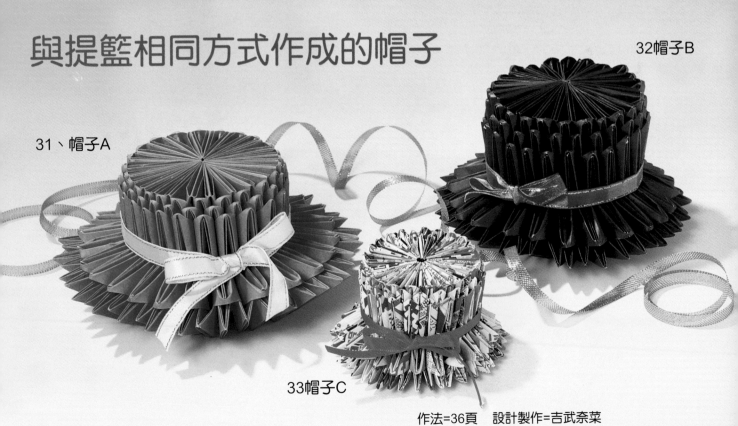

32帽子B

31、帽子A

33帽子C

作法=36頁　設計製作=吉武奈菜

折好許多三角形部件儲存是很辛苦的一件事，可是，可以欣賞美麗的顏色與圖案，度過令人滿足世界。準備需要的大量部件，積極向大型作品挑戰。

34鳳梨A

可愛的鳳梨

35鳳梨B

36迷你鳳梨A

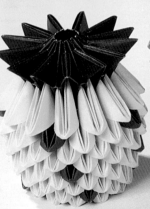

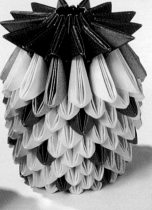

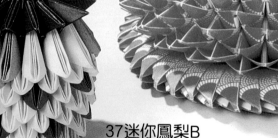

37迷你鳳梨B

34.35的作法=42頁
作品提供＝寺井・牧野商店・丸菱總業
36.37作法=44頁　設計、製作＝畠平恭江

●鳳梨的圓形底座

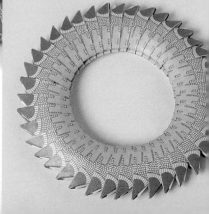

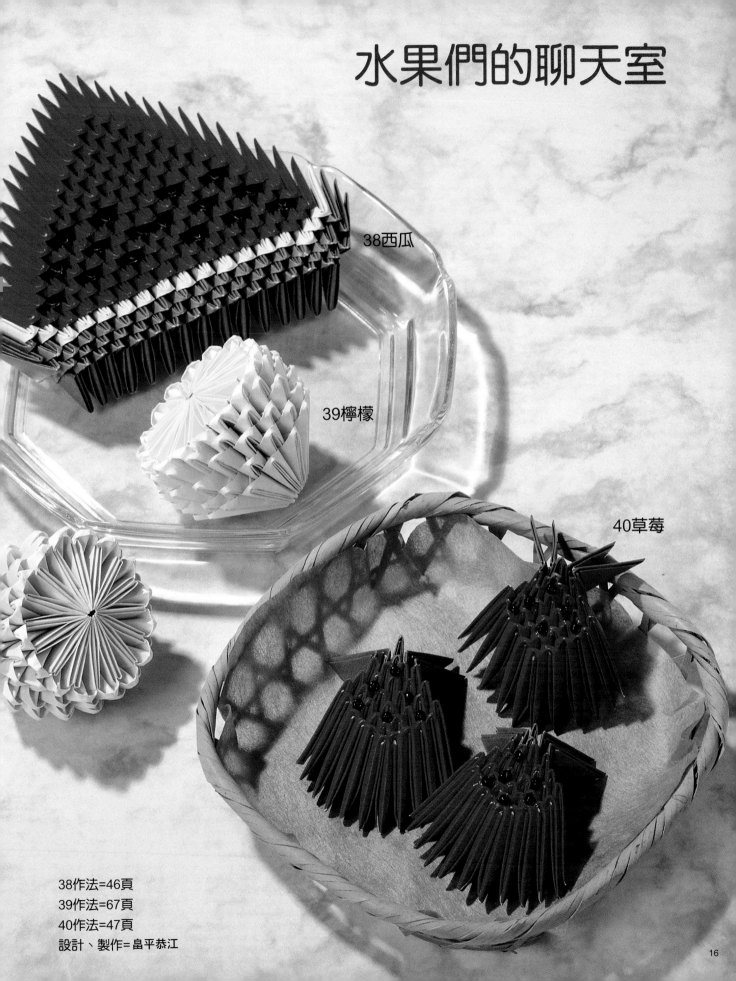

水果們的聊天室

38西瓜

39檸檬

40草莓

38作法=46頁
39作法=67頁
40作法=47頁
設計、製作=畠平恭江

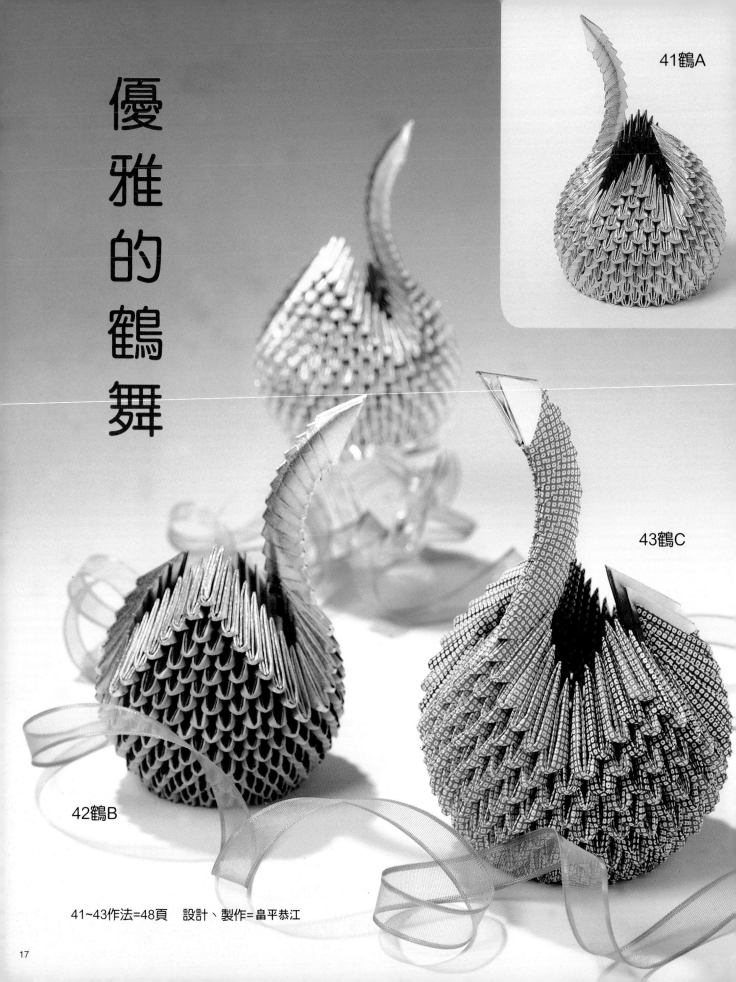

41鶴A

43鶴C

優雅的鶴舞

42鶴B

41~43作法=48頁　設計、製作=畠平恭江

向大型作品挑戰！

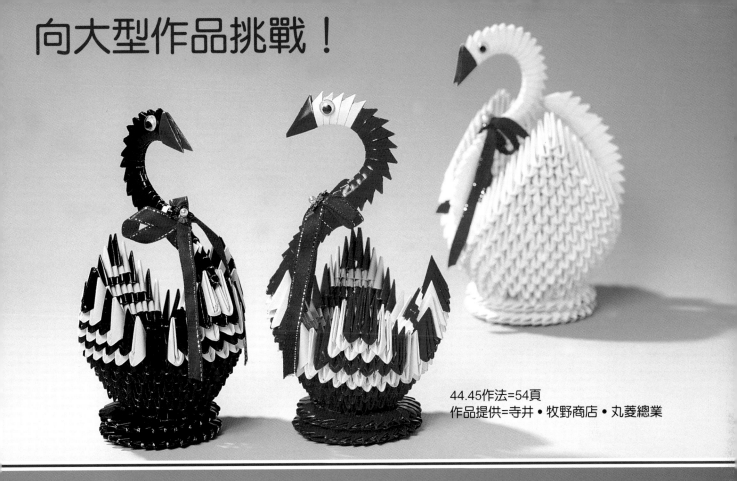

44.45作法=54頁
作品提供=寺井・牧野商店・丸菱總業

在湖面划水的天鵝

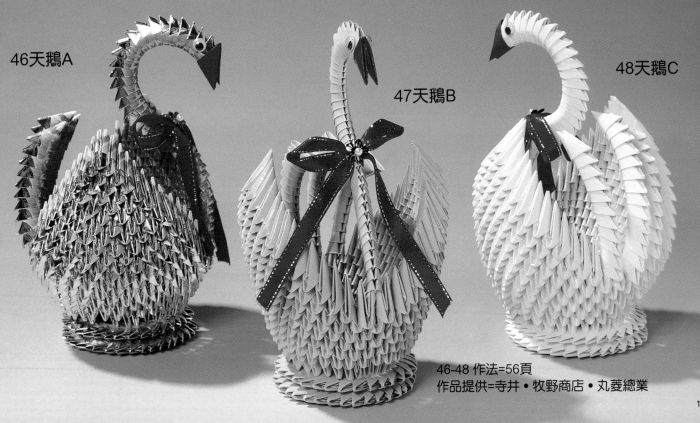

46天鵝A

47天鵝B

48天鵝C

46-48 作法=56頁
作品提供=寺井・牧野商店・丸菱總業

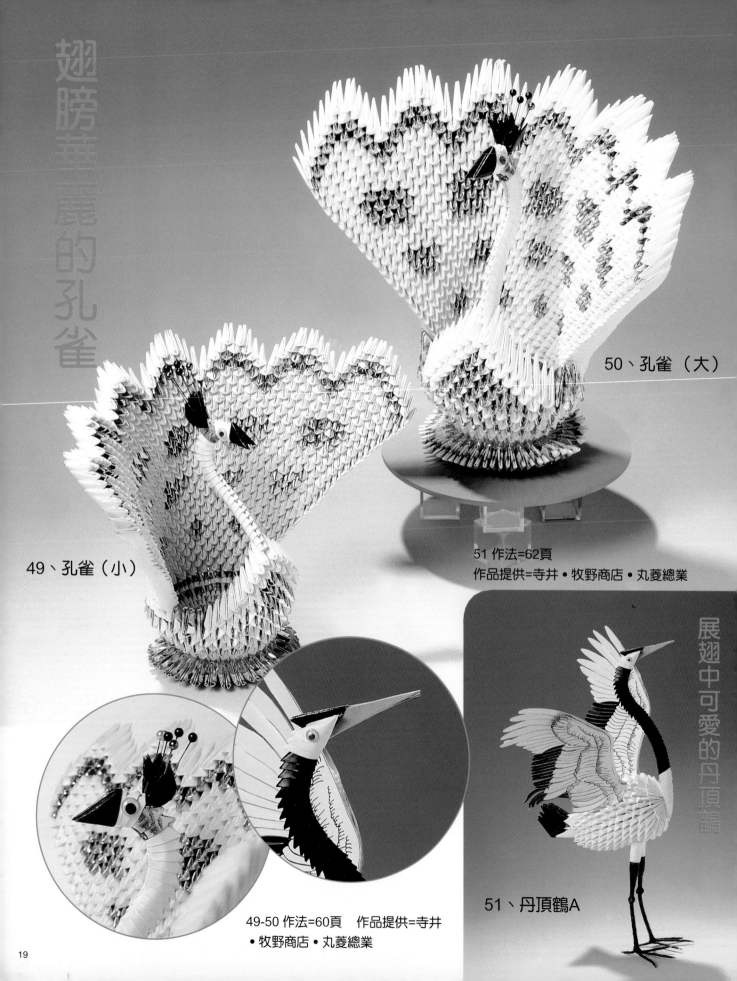

50、孔雀（大）

51 作法=62頁

作品提供=寺井・牧野商店・丸菱總業

49、孔雀（小）

49-50 作法=60頁　　作品提供=寺井
・牧野商店・丸菱總業

展翅中可愛的丹頂鶴

51、丹頂鶴A

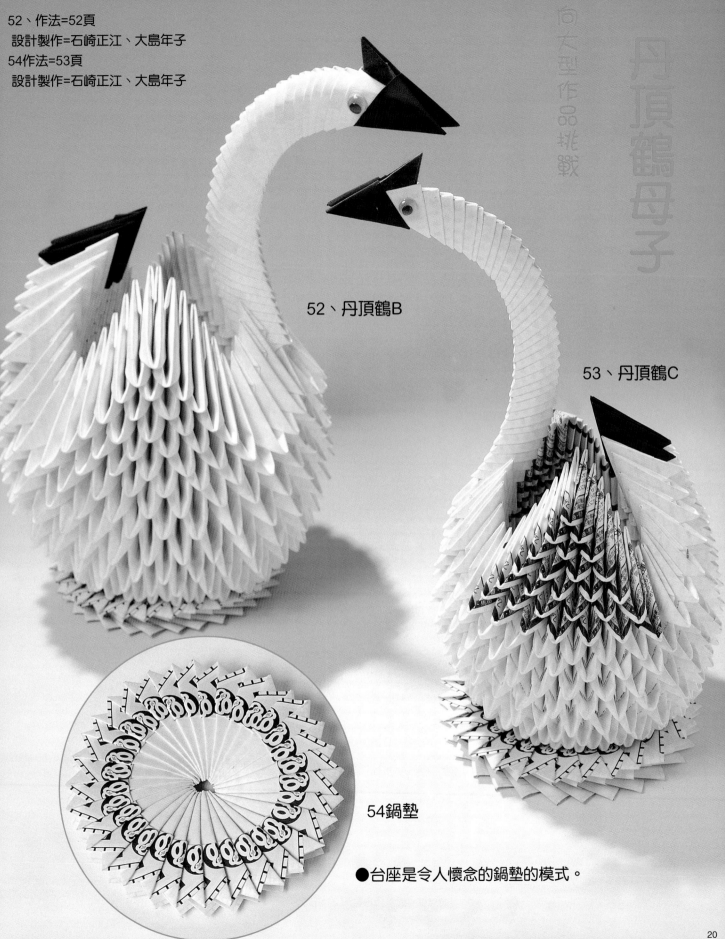

丹頂鶴母子

52、作法=52頁
　設計製作=石崎正江、大島年子
54作法=53頁
　設計製作=石崎正江、大島年子

52、丹頂鶴B

53、丹頂鶴C

54鍋墊

●台座是令人懷念的鍋墊的模式。

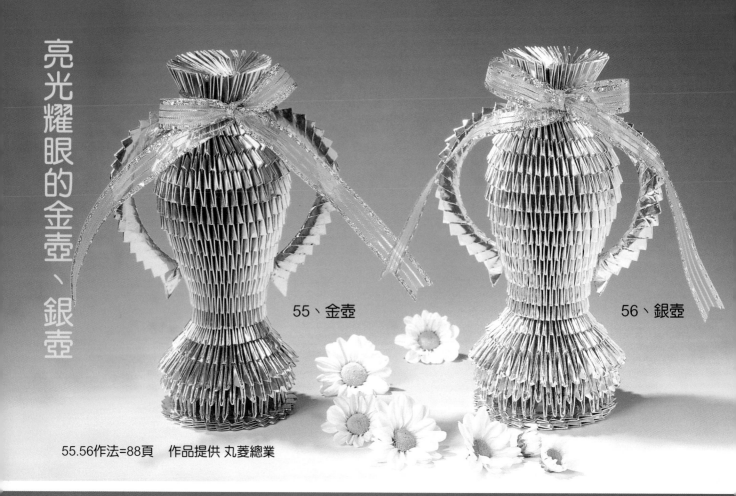

55、金壺

56、銀壺

55.56作法=88頁　作品提供 丸菱總業

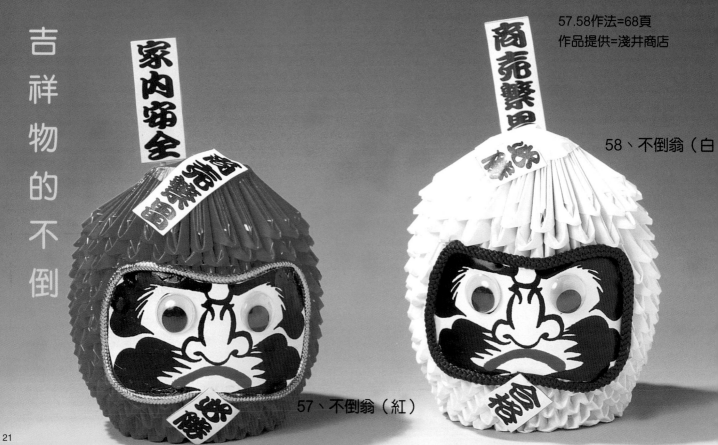

吉祥物的不倒

57.58作法=68頁
作品提供=淺井商店

58、不倒翁（白

57、不倒翁（紅）

招來福氣的葫蘆

60葫蘆B

59葫蘆A

61葫蘆C

59-61 作法=70頁　設計.製作=加藤由起

可愛的貓頭鷹

62-64=作法=76頁　作品提供=淺井商店

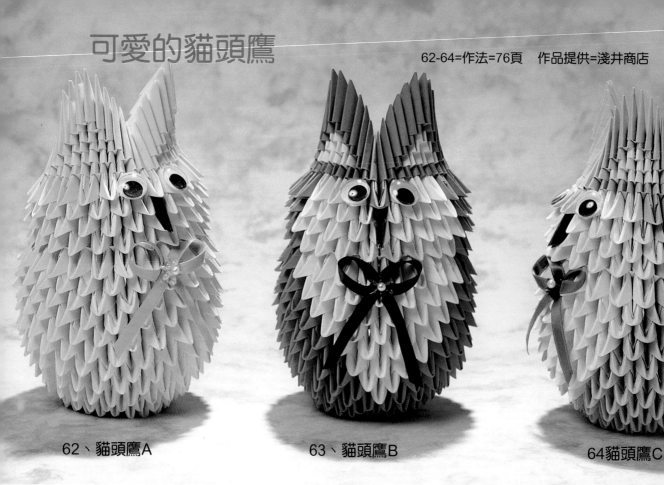

62、貓頭鷹A　　　63、貓頭鷹B　　　64貓頭鷹C

翅膀和腳都十分可愛的貓頭鷹

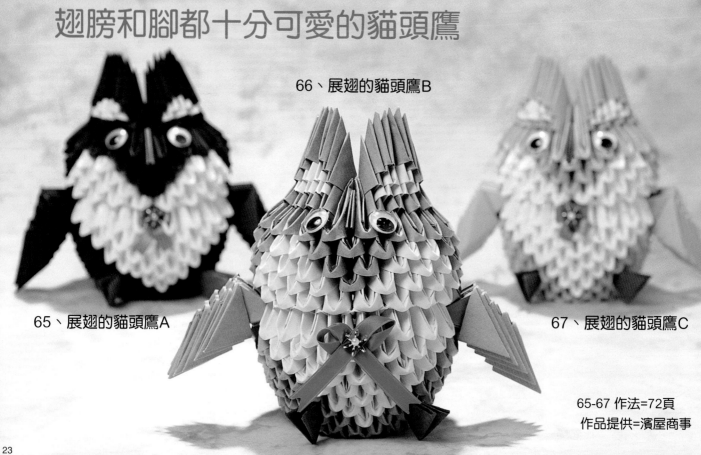

66、展翅的貓頭鷹B

65、展翅的貓頭鷹A　　　67、展翅的貓頭鷹C

65-67 作法=72頁
作品提供=濱屋商事

頑皮的河童

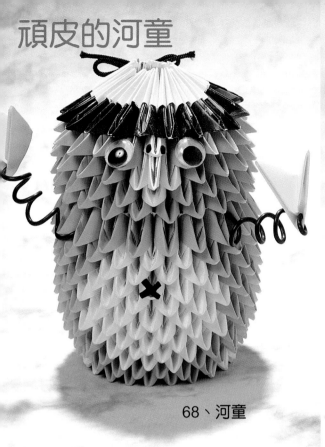

68、河童

戴帽子的企鵝

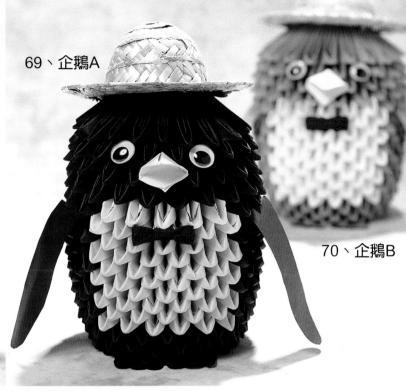

69、企鵝A

70、企鵝B

68 作法=80頁　　作品提供=松永　69.70 作法=82頁　　作品提供=濱屋商事

小貓米娜

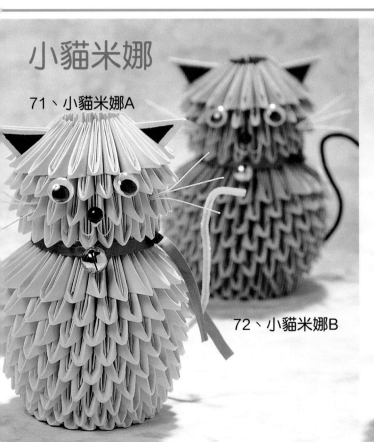

71、小貓米娜A

72、小貓米娜B

可愛的小兔子

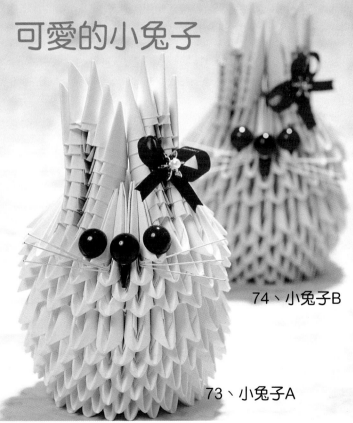

74、小兔子B

73、小兔子A

71.72作法=84頁　　作品提供=濱屋商事　73.74 作法=86頁　　作品提供=松永

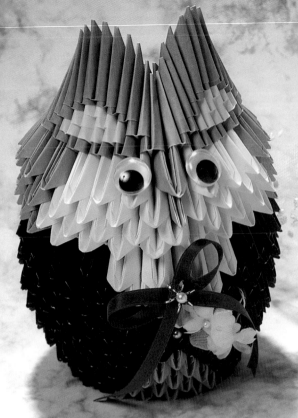

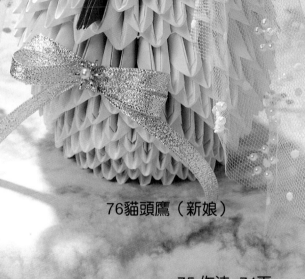

75貓頭鷹（新郎）

76貓頭鷹（新娘）

向大型作品挑戰！
貓頭鷹的婚禮

75 作法=74頁
76作法=75頁
77-79 作法=78頁
75-79 作品提供=松永

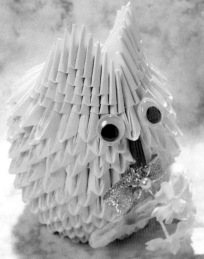

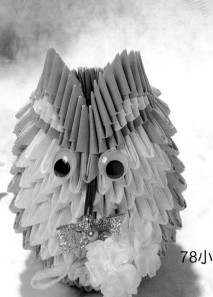

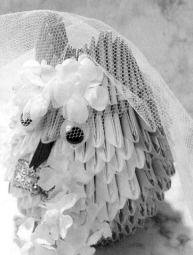

77小貓頭鷹A

78小貓頭鷹B

79小貓頭鷹C

基本折法★三角部件的折法

☆這裡是摺紙用紙的折法。廣告傳單或市售長形紙的折法參考28.29頁。

* 使用摺紙用紙的時候

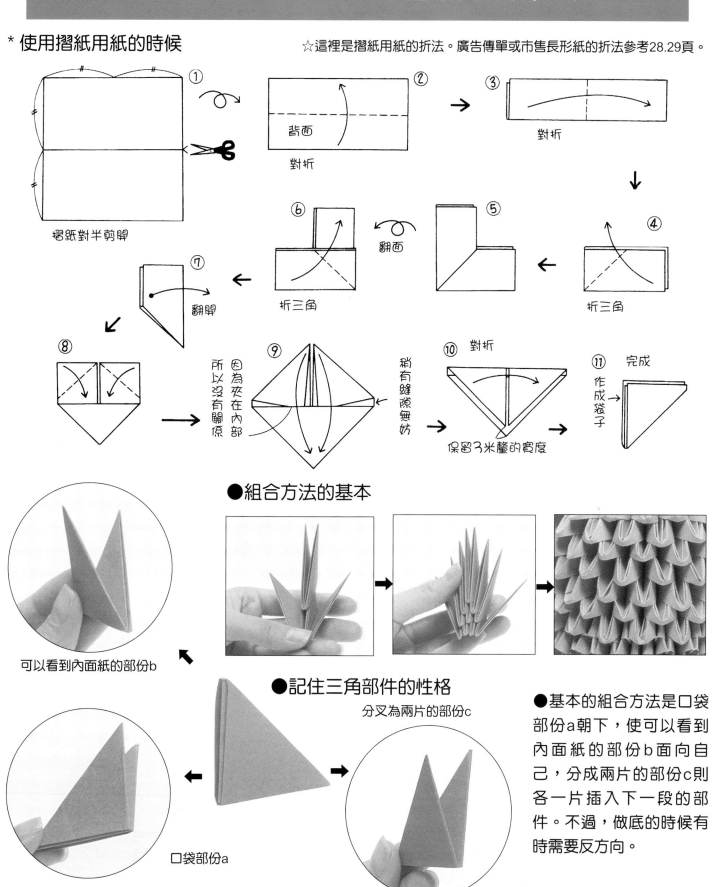

① 摺紙對半剪開

② 背面　對折

③ 對折

④ 折三角

⑤

⑥ 折三角　翻面

⑦ 翻開

⑧

⑨ 因為夾在內部所以沒有關係　稍有縫隙無妨

⑩ 對折　保留3米釐的寬度

⑪ 完成　作成袋子

●組合方法的基本

可以看到內面紙的部份b

●記住三角部件的性格

分叉為兩片的部份c

口袋部份a

●基本的組合方法是口袋部份a朝下，使可以看到內面紙的部份b面向自己，分成兩片的部份c則各一片插入下一段的部件。不過，做底的時候有時需要反方向。

紙（傳單）的大小與折法的重點

●廣告傳單的切法●

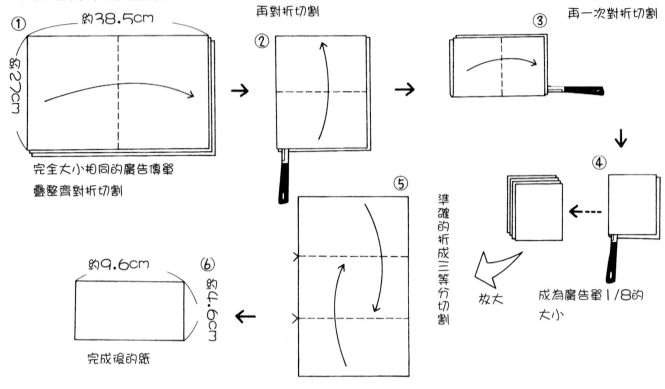

① 約38.5cm 約27cm
完全大小相同的廣告傳單
疊整齊對折切割

再對折切割
②

再一次對折切割
③

④
成為廣告單1/8的大小

放大

準確的折成三等分切割

⑤

約9.6cm 約4.6cm
⑥
完成後的紙

●三角部件的折法●

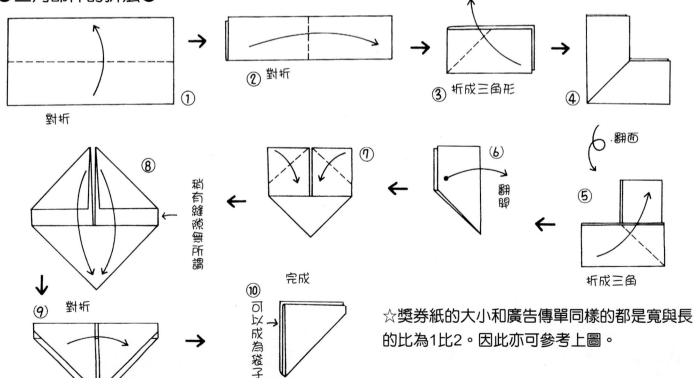

① 對折

② 對折

③ 折成三角形

④

翻面

⑤ 折成三角

⑥ 翻面

⑦

⑧ 稍有縫隙無所謂

⑨ 對折

保留3米釐的寬度

⑩ 完成 可以成為袋子

☆獎券紙的大小和廣告傳單同樣的都是寬與長的比為1比2。因此亦可參考上圖。

☆市售長形紙的寬常約為1比2。

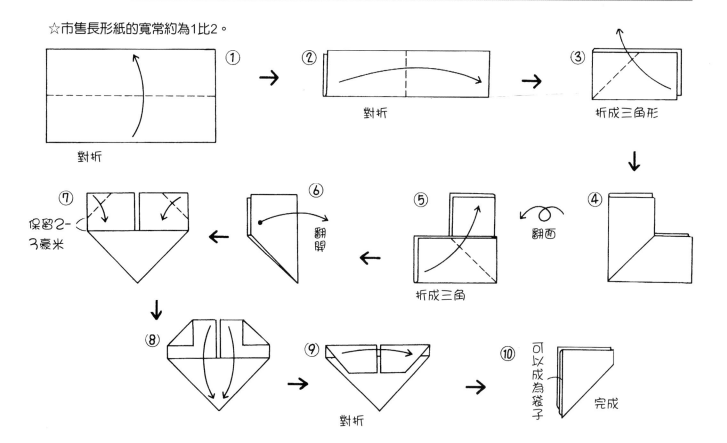

① 對折
② 對折
③ 折成三角形
④
⑤ 折成三角
⑥ 翻開
⑦ 保留2-3毫米
⑧
⑨ 對折
⑩ 可以成為袋子　完成
翻面

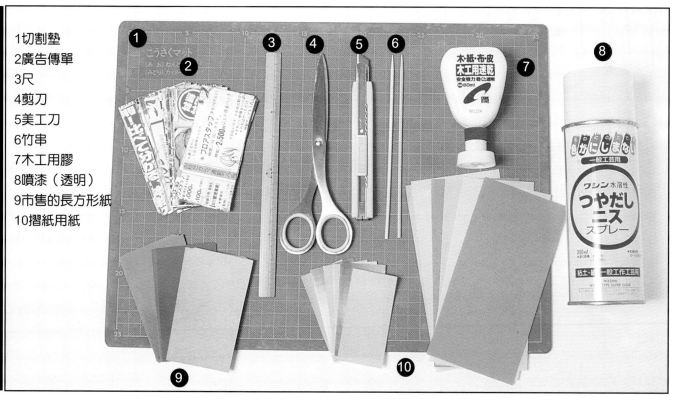

材料與用具

1 切割墊
2 廣告傳單
3 尺
4 剪刀
5 美工刀
6 竹串
7 木工用膠
8 噴漆（透明）
9 市售的長方形紙
10 摺紙用紙

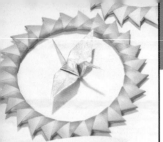

第7頁4號 環與鶴

《材料》　　紙　3.75cm×7.5cm 50張（漸層摺紙用紙）環用
　　　　　　　7.5cm×7.5cm 1張（金色・摺紙用紙）
※環的作法參照第7頁。

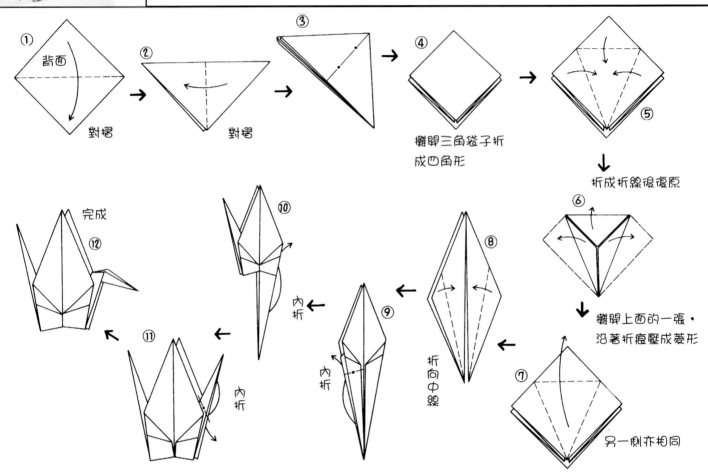

① 背面 對摺
② 對摺
③
④ 攤開三角袋子折成四角形
⑤ 折成折線後復原
⑥ 攤開上面的一張・沿著折痕壓成菱形
⑦ 另一側亦相同
⑧ 折向中線
⑨ 內折
⑩ 內折
⑪ 內折
⑫ 完成

第7頁5號 環與青蛙

完成尺寸　直徑約12.5公分

《材料》　　紙　3.75cm×7.5cm 50張（漸層摺紙用紙）環用
　　　　　　　7.5cm×7.5cm 1張（雙面摺紙用紙・綠色）
※環的作法參照第7頁。

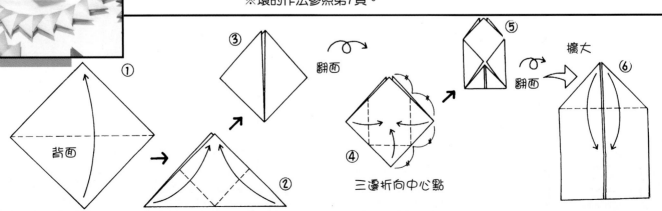

① 背面
②
③ 翻面
④ 三邊折向中心點
⑤ 翻面
⑥ 擴大

完成尺寸 直徑約12.5公分

《材料》　紙　3.75cm×7.5cm 50張（漸層摺紙用紙）環用
　　　　　7.5cm×7.5cm 1張（雙面摺紙用紙・紅色）
※環的作法參照第7頁。

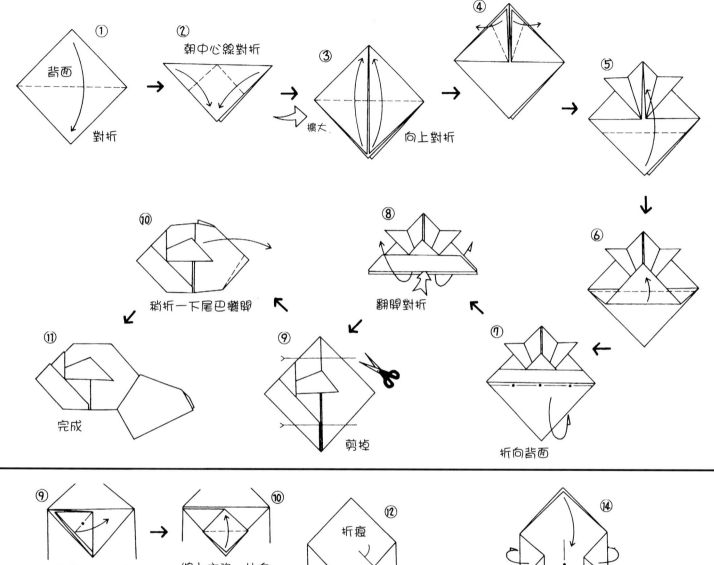

① 背面　對折

② 朝中心線對折

③ 擴大　向上對折

④

⑤

⑥

⑦ 折向背面

⑧ 翻開對折

⑨ 剪掉

⑩ 稍折一下尾巴攤開

⑪ 完成

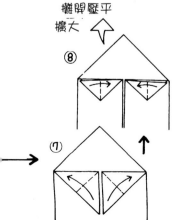

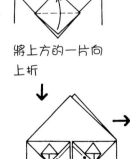

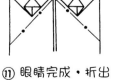

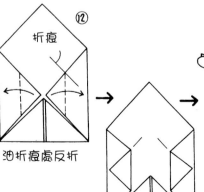

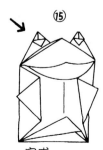

⑨ 攤開壓平 擴大

⑩ 將上方的一片向上折

⑪ 眼睛完成・折出折痕

⑧

⑦

⑫ 折痕　沿折痕處反折

⑬ 由左右對折

⑭ 將左右折向對面・將一面的口折下

⑮ 完成

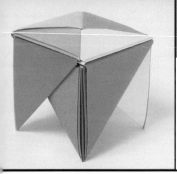

[2號]完成尺寸 直徑約4.5公分
《材料》
紙 7.5cm×15cm 12張（漸層摺紙用紙）

[3號]完成尺寸 直徑約7公分
《材料》
紙 12cm×24cm 12張（摺紙用紙6色）

※使用其他紙張會因為材料的厚薄不同使得平衡改變。

❶ 一張的口袋為直，另一張為橫，夾住三角的縫隙。

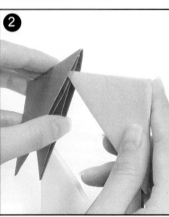

❷ 以同樣的方式插入第四片第一個部件的三角之中。

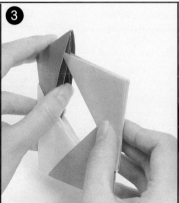

❸ 將第4片的部件插入第3片的部件之中。

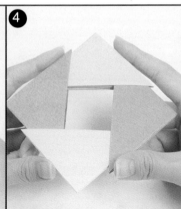

❹ 推擠角的部份。

❺ 成為四個角的型態（平台）。

做台座的腳。將三角部件攤開，並在其中裝入一片部件。

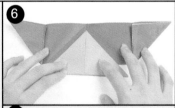

❻

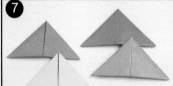

❼

折回原狀作成4片兩層的部件。

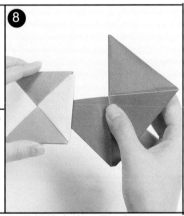

❽ 打開部件中的三角，插入平台下口袋的部份。

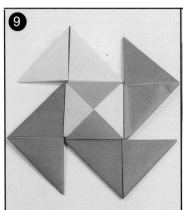

❾ 以同樣的方式插入四個地方。

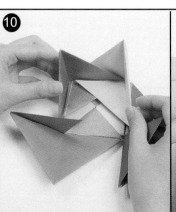

❿ 翻面將三角的尖端疊在上面。

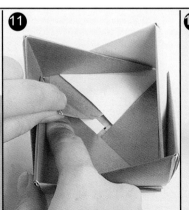

⓫ 最後，將三角的尖端拉直重新疊在一起。

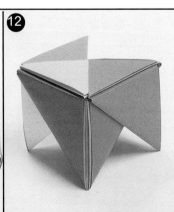

⓬ 完成。

完成尺寸 [7號]長約12cm　　　[8號]長約10.5cm
《材料》

	[7號]	[8號]
紙	7.5cm×15cm9張（深綠・摺紙用紙）	5張（綠・摺紙用紙）
	7.5cm×15cm1張（深綠・摺紙用紙）	1張（綠・摺紙用紙）
	亮片、珠子各少許	

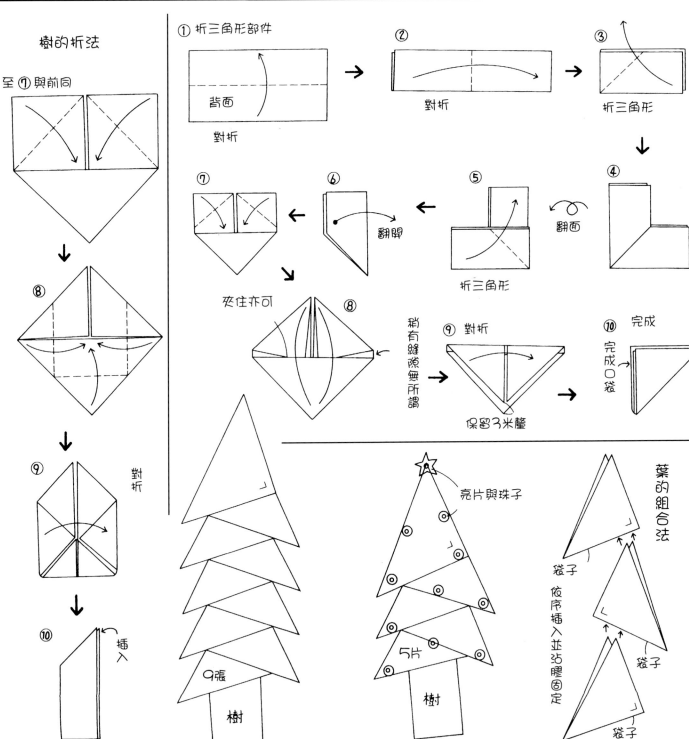

樹的折法

至⑦與前同

① 折三角形部件

背面
對折

② 對折

③ 折三角形

④

⑤ 折三角形

翻面

⑥ 翻開

⑦

夾住亦可

⑧

稍有縫隙無所謂

⑨ 對折
保留3米釐

⑩ 完成
完成口袋

⑧

對折

⑨

⑩ 插入

9張
樹

亮片與珠子
5片
樹

葉的組合法

袋子

依序插入並沾膠固定

袋子

袋子

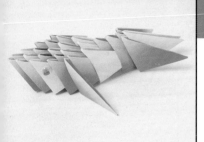

完成尺寸 寬3-5cm 長8-13cm
《材料》
紙[16號]
7.5cm×15cm 16張（紅色漸層摺紙用紙）
7.5cm×15cm 12張（紅色）

紙[17號]
7.5cm×15cm 28張（各種顏色摺紙用紙）
紙[18・19號]
4.4cm×9.4cm 28張（廣告傳單）
眼睛 直徑0.8cm 各兩個（活動眼睛）16-19號共用
●組合方式參照35頁。

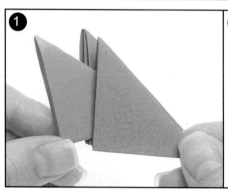

❶ 左手拿著部件使袋子朝左，直角朝下，以相同方向插入第二層。

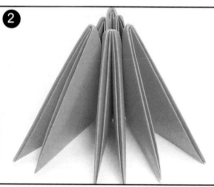

❷ 接著插入第3層的3遍。為了能清楚瞭解因此各層以不同的顏色進行說明。

❸ 插入第4層4片，第5層5片。

❹ 插入第6層4片，第5層的兩端打開成鰭。

❺ 插入第7層3片，第6層的兩端2片一起插入袋子之中。

❻ 第8層的1片將中心與相鄰的一片一起插入。

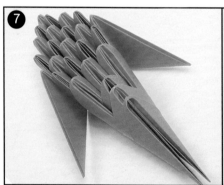

❼ 第9層以全部包入的方式插入。

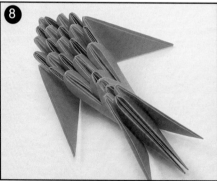

❽ 套入第11層2片，第12層1片作成尾鰭。

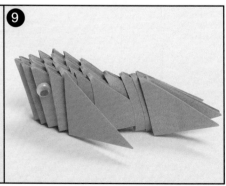

❾ 貼上眼睛即告完成。

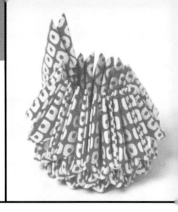

[28・30號]完成尺寸 高約5cm 寬約4.5cm
《材料》　　　　　[28號]　　　[30號]
紙 3.75cm×7.5cm 64張（綠）69張（紅）
　　3.75cm×7.5cm 5張（綠）
●紙用有豆子圖案的和紙

[29號]完成尺寸 高約6.5cm 寬約5cm
紙　　4.4cm×9.4cm 69張（廣告傳單）

※雖然可以改用其他的紙，但依紙材的厚薄不同，會改變完成後的平衡。

16-19號 金魚

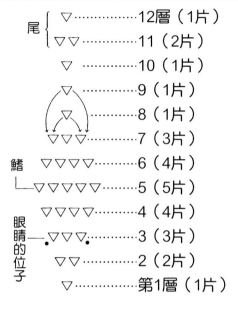

尾 { ▽ ……………12層（1片）
　 { ▽ ▽ ………11（2片）
　　 ▽ …………10（1片）
　　 ▽ …………9（1片）
　　 ▽ …………8（1片）
　 ▽ ▽ ▽ ………7（3片）
鰭 ▽ ▽ ▽ ▽ ……6（4片）
└ ▽ ▽ ▽ ▽ ……5（5片）
　 ▽ ▽ ▽ ▽ ……4（4片）
眼睛的位子 ・▽ ▽ ▽・……3（3片）
　 ▽ ▽ ▽ ……2（2片）
　　 ▽ …………第1層（1片）

28-30牙籤罐
（用廣告傳單時）

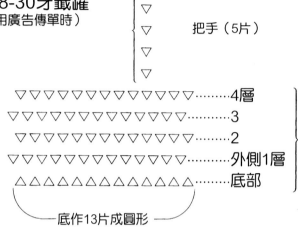

{ ▽
{ ▽
{ ▽　　把手（5片）
{ ▽
{ ▽

▽▽▽▽▽▽▽▽▽▽▽▽▽ ……4層
▽▽▽▽▽▽▽▽▽▽▽▽▽ ……3
▽▽▽▽▽▽▽▽▽▽▽▽▽ ……2
▽▽▽▽▽▽▽▽▽▽▽▽▽ ……外側1層
△△△△△△△△△△△△△ ……底部

各層13片無增減

底作13片成圓形

① 袋子的部份朝下，直角部份朝外，兩片套上朝內的1片。

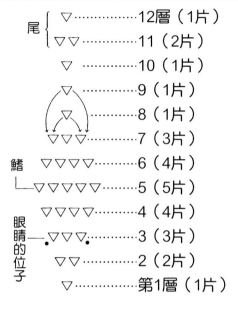

② 3片一組的部件一共作成6組（底部份為13片）

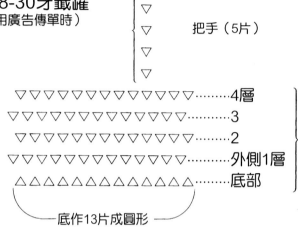

③ 要連接2的部份套上外層第1層的部件。

④ 外側第1層作成環狀。底的中心可能稍微歪曲。

⑤ 以同樣的方式插入第4層並決定1個地方作把手。

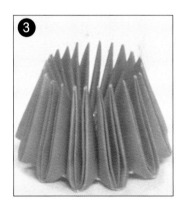

⑥ 插入把手，尖端部份沾膠，完成。

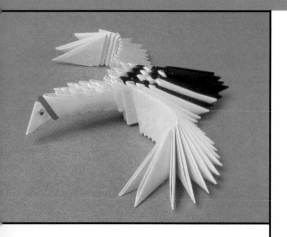

《材料》

紙　7.5cm×15cm 53張（白・摺紙用紙）
　　7.5cm×15cm 12張（黑・摺紙用紙）
　　5cm×9cm 12張（紅・摺紙用紙）
　　5cm×9cm 12張（白・摺紙用紙）
眼睛　直徑0.5cm 2個（活動眼睛）
※使用其他紙張會因為材料的厚薄不同使
得平衡改變。

▽＝白
▼＝黑
▽＝紅

翅膀

尾 { ▼▼……23層
　　　▼……22
　　▼▽▼……21
　　▼▼……20
　　▽▼▽……19
　▼▽▼▼……18
　▽▼▼▽……17
▽▽▽▼▼▼▽▽▽……16
　▽▽▼▽▽…・15

翅膀的頂點
（內側1層，
外側13層）

▽▽▽▽……14
▽▽▽……13
▽▽……12（2片）
▽……11（1片）
▽……10（2片）
▽……9（1片）
▽▽……8（2片）
▽……7（1片）
▽▽……6（2片）
▽……5（1片）
▽▽……4（2片）
▽……3（1片）
▽……2

頸
（小紙）

眼睛的位置　→•△•……1層

臉（小紙）

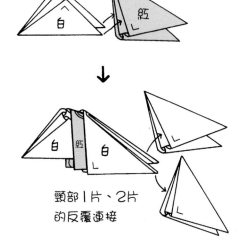

頸部1片、2片
的反覆連接

記號的讀法

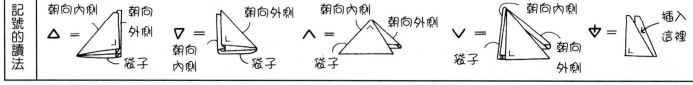

△＝（朝向內側　朝向外側　袋子）
▽＝（朝向外側　朝向內側　袋子）
∧＝（朝向內側　朝向外側　袋子）
∨＝（朝向內側　朝向外側　袋子）
▽＝插入這裡

35

❶ 參考製作喙與頭。（小的紙，白、

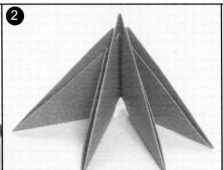

❷ 以相同的方向插入1片白色，接著插

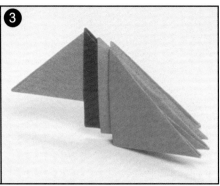

❸ 以1、2的方式做到第4層。

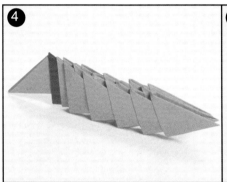

❹ 以1片、2片的方式重複插入至12層，完成頸部。

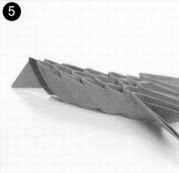

❺ 插入13層3片。

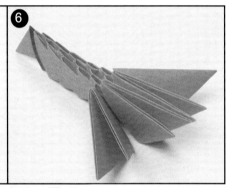

❻ 插入14層4片。

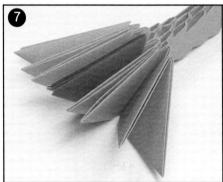
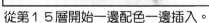

❼ 從第15層開始一邊配色一邊插入。

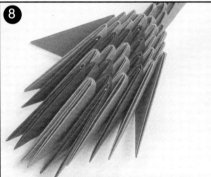

❽ 16-21層插入的情況。

❾ 中央部份第22層1片，23層2片插入黑色作成尾巴。

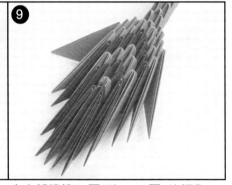

❿ 製作翅膀。對應頂點1片，插入內側1片，外側14片。

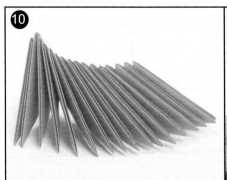

⓫ 在身體第16層的側邊插入翅膀。

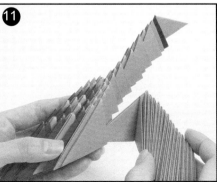

⓬ 貼上眼睛，完成。

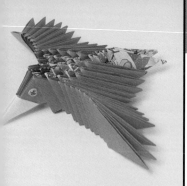

《材料》●紙為和紙

	[21號]	[22號]
紙 7.5cm×15cm 30張	（綠）	（藍）
7.5cm×15cm 2張	（橙）	（橙
5cm×9cm 1張	（黑）	（黃）
紙 7cm×15cm 19張	（獎券）	（獎券）

眼睛 直徑0.6cm 個2個（活動眼睛）

▼＝獎券
△＝橙
▲＝黃・黑
▽∨＝綠・藍

▼…………第13層
▼………12
▼………11
▼………10
▽▽………9
▽▼▽………8
▽▼▼▽………∨・7
▽▼▼▽………∨…6
（內側1張，外側7張）
翅膀的頂點
∨▽ ▼▼▼▼ ∨∨………5
∨ ▼▼▼▼ ∨………4
▽▼▼▽………3
貼眼睛的位置→△ ▲・……………2
▲……………第1層

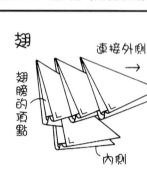

頭
翅
連接外側
翅膀的頂點
內側
喙

❶

一面參考圖，一面左手拿著部件，插入臉的部件2片。

❷

插入第3層摺紙2片，獎券2片。

❸

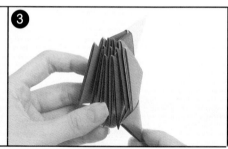

以同樣的方式插入第4、5層，但是第5層以包住第4層的頂端的方式套入。

❹

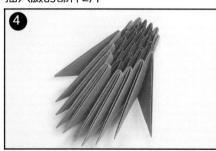

插入6-9層。

❺

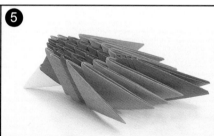

中央疊4片插入做為尾巴。

❻

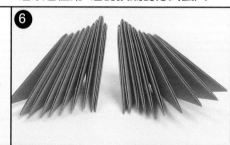

製作左右的翅膀。對應頂點的1片，插入內側1片，外側7片。

❼

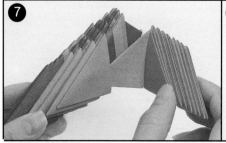

翅膀插入第6層。

❽

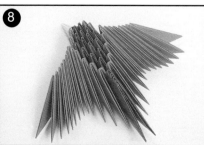

裝好翅膀，貼上眼睛。

❾

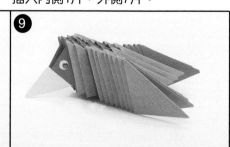

完成。

或尺寸 寬約15cm 長約15cm

《材料》
紙　7.5cm×15cm 61張（黑·摺紙用紙）
　　7.5cm×15cm 12張（灰色漸層·摺紙用紙）
眼睛 直徑0.6cm 個2個（活動眼睛）
※使用其他紙張會因為材料的厚薄不同造成平衡改變。

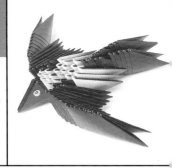

▼ ∨=黑
▽=灰色漸層

尾

各一片排成兩列

……20
……19
……18
……17
……16
……15
……14
……13層
……12
……11
……10
……9
……8
……7
……6
……5
……4
……3
……2
……第1層

（內側4片
側12片）

膀的頂點

貼眼睛的位置

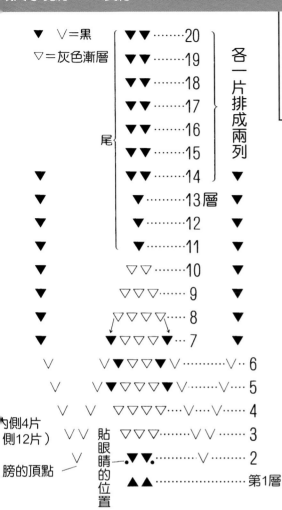

臉

插入沾膠固定作成兩組的臉　→　第1層　第2層

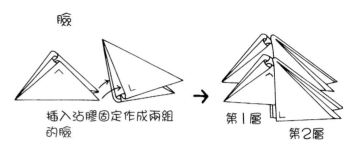

❶ 參考圖作成頭部。第1層與第2層沾上膠準備兩組。

❷ 第3層插入3片。

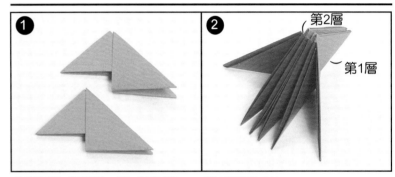

❸ 7，第4-8層一面配色一面插入。第8層的尖端以包住第7，第8層尖端的方式插入。

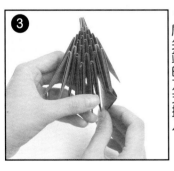

❹ 插入到第10層。

❺ 以重疊於中央的方式插入3片作成尾巴。

❻ 尾巴尖端分開為二，以重疊的方式各插入7片。

❼ 、製作左右翅膀。對應頂點1片，內側插入4片，外側插入12片，但外側的5-12片重疊套入。

❽ 軀體第5層的頂端插入翅膀內側。

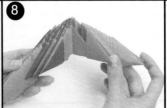

❾ 貼上眼睛，完成。

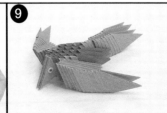

完成尺寸 高約20cm 寬約16cm
《材料26・27共通》
紙　　7.5cm×15cm 163張（獎券紙）
※使用其他紙張會因為材料的厚薄不同使得平衡改變。
* 過程照片可參考41頁帽子。

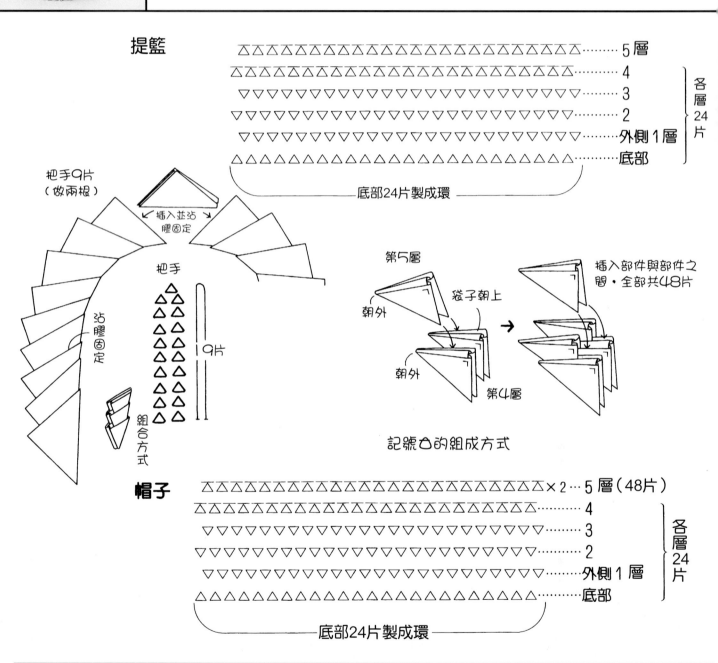

提籃

5層
4
3
2
外側1層
底部

各層24片

底部24片製成環

把手9片
（做兩根）

插入並沾膠固定

把手

9片

組合方式

沾膠固定

第5層
朝外
袋子朝上
朝外
第4層

插入部件與部件之間，全部共48片

記號凸的組成方式

帽子

5層（48片）×2
4
3
2
外側1層
底部

各層24片

底部24片製成環

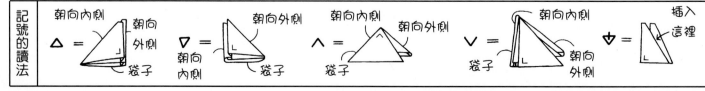

記號的讀法

△ ＝ 朝向內側　朝向外側　袋子
▽ ＝ 朝向外側　袋子　朝向內側
∧ ＝ 朝向內側　朝向外側　袋子
∨ ＝ 袋子　朝向內側　朝向外側
▽ ＝ 插入這裡

第15頁31-33號　帽子

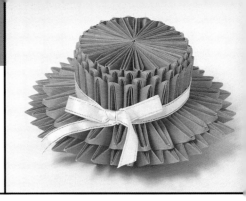

[31・32號]完成尺寸 高約8cm 寬約16cm
《材料》●紙為摺紙用紙 [31號] [32號]
紙　　　7.5cm×15cm 168張　（藍）（黑）
[33號]
完成尺寸 高約5cm 寬約9cm
紙　　　4.4cm×9.4cm 168張（廣告傳單）
※使用其他紙張會因為材料的厚薄不同造成平衡改變。

❶
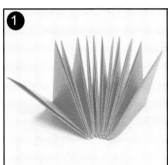

三角部件的尖端沾膠固定，5-6片作成一束。
（底部全部共24片）

❷

❸
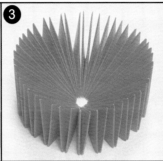

沾膠固定，24片做成環狀。

❹
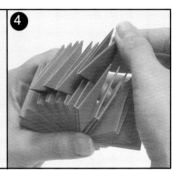

插入外側第1-3層。

❺
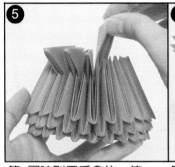

第4層時則用手拿住，使口袋部份朝上，直角向內側而插入。

❻
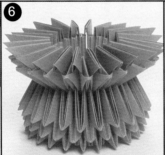

第5層以相同的方向插入。

❼
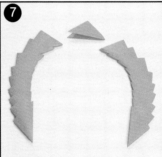

製成提籃的把手。（參照圖）

❽
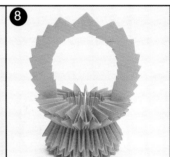

把手插入兩端沾膠固定。完成。

❾
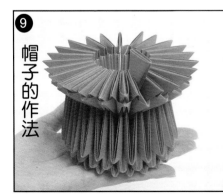

帽子的作法

在第5層的部件間各插入1片。

❿
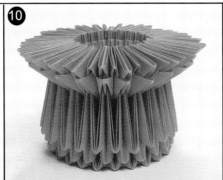

整理好型態，在相疊的部份適度沾膠固定。

⓫
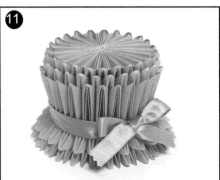

繫上緞帶。

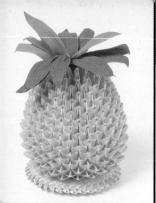

《材料》●紙為triangle hold paper

	[34號]	[35號]
紙	7cm×14cm 375張（綠圖案）	（橙色圖案）
皺紋紙（雙層）50cm×30cm	1張（綠色）	
園藝用鐵絲　粗＃28	36cm7根（綠）	
工藝用鐵絲　粗0.3cm		長10cm1根
園藝用膠帶　寬1.2cm 長150cm		

兩件通用

完成尺寸

[34號] 高約17cm 寬約12.5cm
[35號] 高約14cm 寬約11.5cm
※使用其他紙張會因為材料的厚薄不同造成平衡改變。

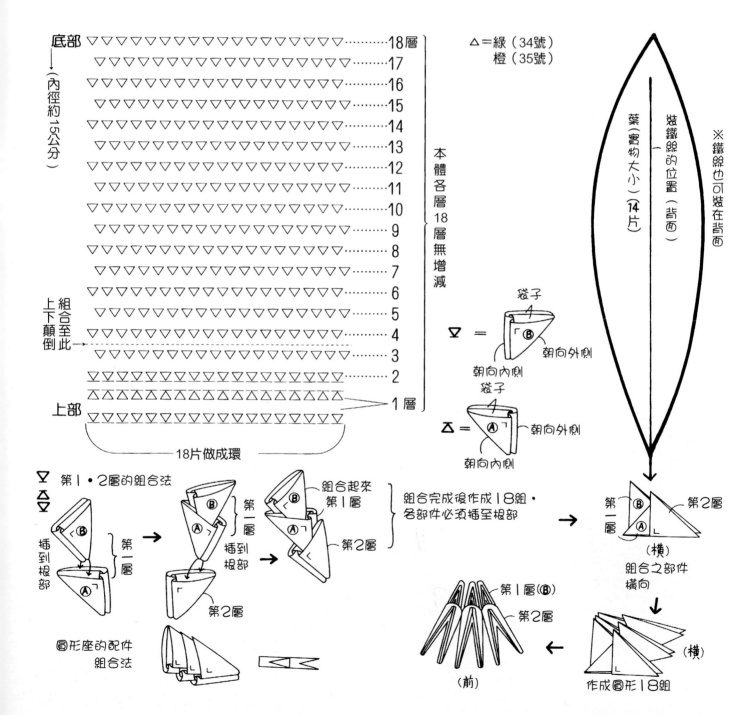

底部
（內徑約15公分）

△＝綠（34號）
橙（35號）

18層
17
16
15
14
13
12
11
10
9
8
7
6
5
4
3
2
1層

上下顛倒
組合至此

上部

本體各層18層無增減

18片做成環

∇ = 袋子　朝向外側　朝向內側　袋子　B

\triangle = 朝向外側　朝向內側　A

葉（實物大小）14片

裝鐵絲的位置（背面）

※鐵絲也可裝在背面

∇
$\triangle\triangle$

第1•2層的組合法

組合起來 第1層
第2層

組合完成後作成18組・各部件必須插至根部

插到根部
第一層
第2層
B
A

第一層
插到根部
第2層
A

第1層
第2層
B
A
（橫）

組合之部件橫向

圓形座的配件組合法

第1層(B)
第2層
（前）

（橫）

作成圓形18組

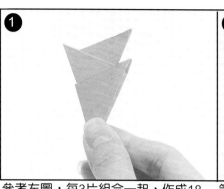

❶ 參考左圖，每3片組合一起，作成18組。（用膠固定。）

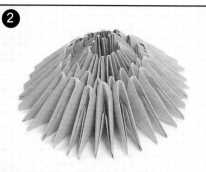

❷ 第3層（18片）插入一周作成環。

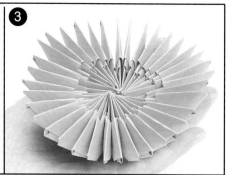

❸ 將第3層的部件朝上，翻轉用手托住。

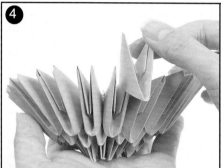

❹ 由第4層一面打開。

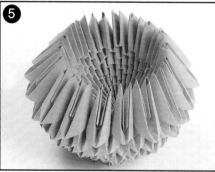

❺ 從第4層到18層1圈18片，如圖示插入。

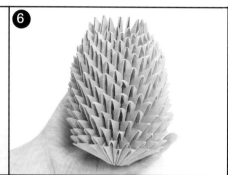

❻ 第1層朝上，一面整理型態。

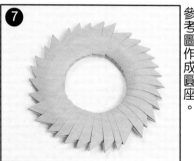

❼ 參考圖作成圓座。

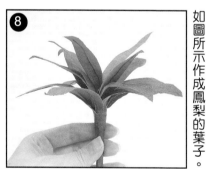

❽ 如圖所示作成鳳梨的葉子。

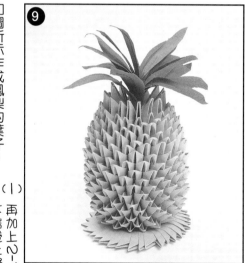

❾ 將葉子插入中心，放在圓座上，完成。

用皺紋紙剪成14片葉子

皺紋的方向

葉子的背面用膠將園藝用鐵線固定

1.5cm

17-18cm

（心）

工藝用鐵線（7-8cm）

上面一1cm片葉子

上面一捲上綠色膠帶

互藝用鐵線用綠色園藝膠帶在適當的方向各捲住2、3片葉子

（心）

6cm

（2）插入鳳梨的中心，整理好葉形即完成。

（1）再加上2~3片葉子，用互藝用膠帶捲住。下端捲上綠色互藝用膠帶作成莖。

42

[37號] 完成尺寸 高約7cm 寬約5.5cm
《材料》●紙全部使用摺紙
紙 3.75cm×7.5cm 123張（黃色的濃淡四色）
　 3.75cm×7.5cm 21張（茶色）
　 3.75cm×7.5cm 10張（黃綠色）
　 3.75cm×7.5cm 28張（綠色）

[36號] 完成尺寸 高約6cm 寬約5cm
《材料》
紙 3.75cm×7.5cm 118張（黃色摺紙用紙）
　 3.75cm×7.5cm 12張（茶色摺紙用紙）
　 3.75cm×7.5cm 26張（綠色摺紙用紙）

※使用其他紙張會因為材料的厚薄不同造成平衡改變。

▽＝黃系
▼＝茶色
▽＝黃綠

●37號

▽▽▽▽▽▽▽▽▽▽▽▽▽▽
△△△△△△△△△△△△△　} 綠（2層）
▽▽▽▽▽▽▽▽▽▽▽▽……10層
▽▽▽▽▽▽▽▽▽▽▽……9
▽▼▼▼▽▼▽▼▽▼▽▼▽▼……8
▽▼▽▼▽▼▽▼▽▼▽▼▽……7
▽▽▽▽▽▽▽▽▽▽▽▽……6
▽▼▽▼▽▼▽▼▽▼▽▼▽……5
▽▽▽▽▽▽▽▽▽▽▽▽……4
▽▽▽▽▽▽▽▽▽▽▽▽……3
▼▽▼▽▼▽▼▽▼▽▼▽▽……2
▽▽▽▽▽▽▽▽▽▽▽▽▽……外側第1層
△△△△△△△△△△△△△……底部
} 各層14片無增減

底部14片成環

●36號　▽＝黃色　▼＝茶色

▽▽▽▽▽▽▽▽▽▽▽▽▽▽▽
△△△△△△△△△△△△△△　} 綠（2層）
▽▽▽▽▽▽▽▽▽▽▽▽▽……9層
▽▼▽▼▽▼▽▼▽▼▽▼▽……8
▽▽▽▽▽▽▽▽▽▽▽▽▽……7
▽▽▽▽▽▽▽▽▽▽▽▽▽……6
▽▼▽▼▽▼▽▼▽▼▽▼▽……5
▽▽▽▽▽▽▽▽▽▽▽▽▽……4
▽▽▽▽▽▽▽▽▽▽▽▽▽……3
▼▽▽▽▽▽▽▽▽▽▽▼▽……2
▽▽▽▽▽▽▽▽▽▽▽▽▽……外側第1層
△△△△△△△△△△△△……底部
} 各層13片無增減

底部13片成環

記號 ⊠ 的方向　　葉子的組合方式　　右頁照片9的圖　　插入葉子部件的位置

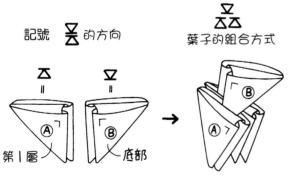

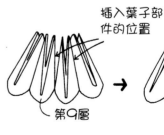

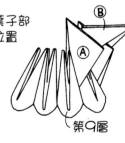

記號的讀法

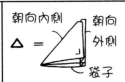
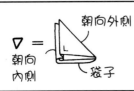

△ ＝ 朝向內側 朝向外側 袋子
▽ ＝ 朝向外側 朝向內側 袋子
∧ ＝ 朝向內側 朝向外側 袋子
∨ ＝ 朝向內側 朝向外側 袋子
⊽ ＝ 插入這裡

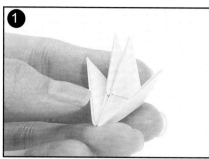

❶ 袋子部份朝下，直角朝外的2片，朝內用1片套入。

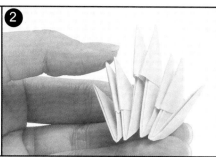

❷ 連接好3片1組的部件，套入外側第1層的部件。

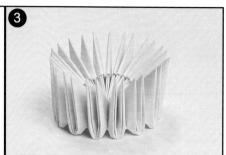

❸ 外側第1層全部插入成環。底部的中心會稍有歪曲。

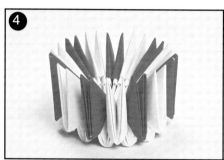

❹ 第2層則每隔1片插入茶色部件。

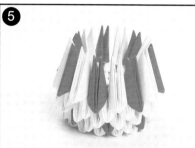

❺ 第3、4層插入黃色，第5層再隔1個插入茶色部件。

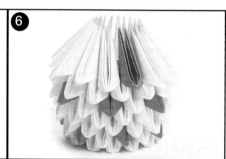

❻ 第6層全部為黃色，第7層再每隔1個插入黃綠色。

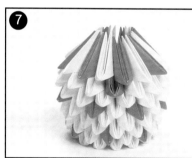

❼ 第8層每隔1片插入茶色。

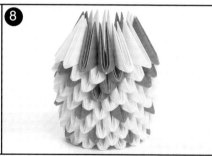

❽ 第9、10層混入黃綠色，依配色圖的方式插入。

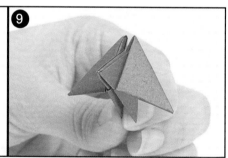

❾ 參考圖組合葉子（綠）並作成7組。

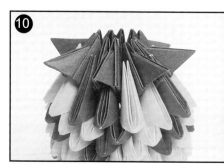

❿ 葉子插入部件之間。

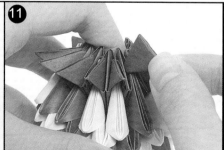

⓫ 3片1組連接起來，將剩餘的7片插入其間。

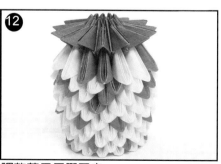

⓬ 調整葉子用膠固定。

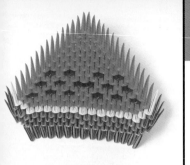

完成尺寸　高約10cm　寬約12cm
《材料》紙　3.75cm×7.5cm　114張（紅色摺紙用紙）
　　　　　　3.75cm×7.5cm　17張（白色摺紙用紙）
　　　　　　3.75cm×7.5cm　16張（黑色摺紙用紙）
　　　　　　3.75cm×7.5cm　66張（綠色摺紙用紙）
※使用其他紙張會因為材料的厚薄不同造成平衡改變。

▽＝紅
▼＝黑
▽＝白
▽＝綠

		層	枚數
▽	·················	20層	（1枚）
▽▽	·················	19	（2枚）
▽▽▽	·················	18	（3枚）
▽▽▽▽	·················	17	（4枚）
▽▽▽▽▽	·················	16	（5枚）
▽▽▽▽▽▽	·················	15	（6枚）
▽▽▽▽▽▽▽	·················	14	（7枚）
▽▽▽▽▽▽▽▽	·················	13	（8枚）
▽▽▽▽▽▽▽▽▽	·················	12	（9枚）
▽▼▽▽▽▼▽▽▽▼▽	·················	11	（10枚）
▽▽▽▽▽▽▽▽▽▽▽	·················	10	（11枚）
▽▼▽▽▼▽▽▼▽▽▼▽	·················	9	（12枚）
▽▽▽▽▽▽▽▽▽▽▽▽▽	·················	8	（13枚）
▽▼▽▽▽▼▽▽▽▼▽▽▽▽	·················	7	（14枚）
▽•▽▽▽▽▽▽▽▽▽▽▽•▽	·················	6	（15枚）
▽•▽▽▽▽▽▽▽▽▽▽▽▽•▽	·················	5	（16枚）
∨▽•▽▽▽▽▽▽▽▽▽▽▽•▽∨	·················	4	（15枚＋2枚）
▽▽▽▽▽▽▽▽▽▽▽▽▽▽▽▽	·················	3	（16枚）
▽▽▽▽▽▽▽▽▽▽▽▽▽▽▽	·················	2	（15枚）
▽▽▽▽▽▽▽▽▽▽▽▽▽▽	·················	1層	（14枚）
△△△△△△△△△△△△△△△	·················	底部	（15枚）

底部（15片）

＝綠　＝以後再插入

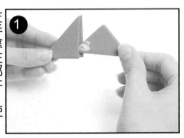

1　左手拿住部件，使袋子為直向，沾膠後如照片中的方式1將另個部件套入。

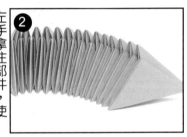

2　左手拿住部件，使袋子為直向，沾膠後如照片中的方式1將另個部件套入。

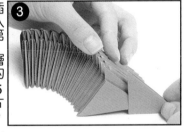

3　插入第2層的15片。兩端連底一起插入。

4　參考配色圖插入第2、3層。（倒過來插入）

5　由第4層開始參考圖配色，在第4層插入片，參考配色圖配色，綠色。

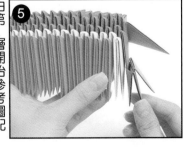

6　第6層配上紅與白，第7層配上黑色的西瓜。

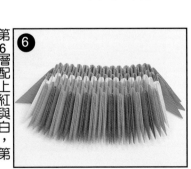

7　參考配色圖插入到最後，綠色的頂端沾膠固定。

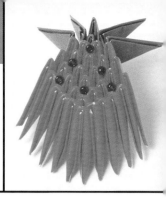

▽＝紅
▼＝綠
●＝珠子

▽ ·················· 10層（1枚）
▽▽ ·················· 9　（2枚）
▽▽▽ ·················· 8　（3枚）
▽▽▽▽ ·················· 7　（4枚）
▽▽▽▽▽ ·················· 6　（5枚）
▽▽▽▽▽▽ ·················· 5　（6枚）
▽▽▽▽▽ ·················· 4　（5枚）
▽▽▽▽ ·················· 3　（4枚）
綠→　▼　←綠 ·················· 2　綠
▼ ·················· 1

完成尺寸　高約5cm　寬約4.5cm
《材料：3個份》
紙　　3.75cm×7.5cm 114張（紅色摺紙用紙）
　　　3.75cm×7.5cm 17張（綠色摺紙用紙）
珠子　圓形大珠子　　　18個（黑色）
※使用其他紙張會因為材料的厚薄不同造成平衡改變。

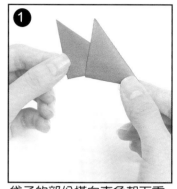

袋子的部份橫向直角朝下重疊綠色2片。

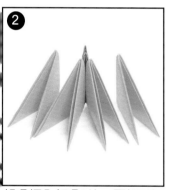

綠色插入紅色2片，再加2片紅色作成第3層。

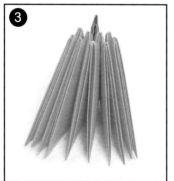

第4層插入5片。

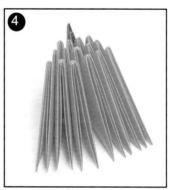

第5層插入6片。

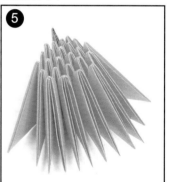

插入第6層5片，第7層4片。

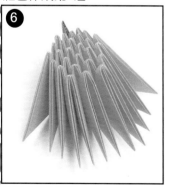

插入第8層3片。

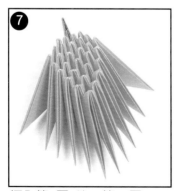

插入第9層2片，第10層1片。

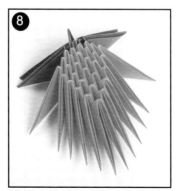

將綠色的部件展開，插入第3層。

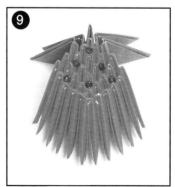

沾膠黏住珠子，完成。

記號的讀法

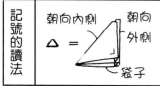

△ ＝　朝向內側　朝向外側　袋子

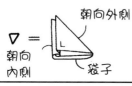

▽ ＝　朝向內側　朝向外側　袋子

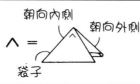

∧ ＝　朝向內側　朝向外側　袋子

∨ ＝　朝向內側　朝向外側　袋子

⊽ ＝　插入這裡

[41號]完成尺寸　高約13cm　寬約8.5cm
《材料》
紙　2.8cm×5.5cm　388張（金色和紙摺紙用紙）
　　2.8cm×5.5cm　4張（銀色和紙摺紙用紙）

[42號]完成尺寸　高約14.5cm　寬約8cm
《材料》
紙　3.75cm×7.5cm　114張（紅色摺紙用紙）
　　3.75cm×7.5cm　17張（金色和紙摺紙用紙）
　　3.75cm×7.5cm　1張（銀色和紙摺紙用紙）

▽＝紅（42號）
▼＝金（42號）
41號全部為金
※作法過程請參照50頁。

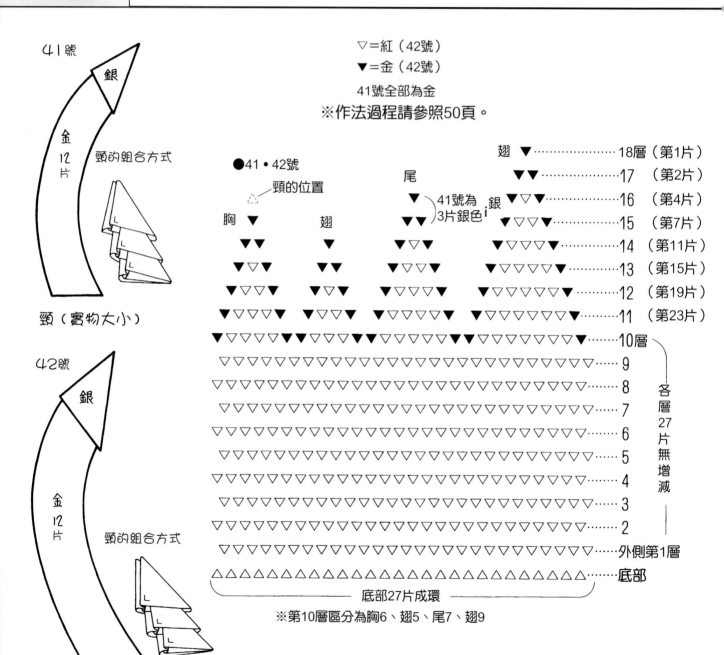

41號

銀

金 12 片

頸的組合方式

頸（實物大小）

42號

銀

金 12 片

頸的組合方式

●41・42號
頸的位置

胸　翅

41號為
3片銀色

翅　………… 18層（第1片）
尾　………… 17　（第2片）
　　………… 16　（第4片）
　　………… 15　（第7片）
　　………… 14　（第11片）
　　………… 13　（第15片）
　　………… 12　（第19片）
　　………… 11　（第23片）
　　………… 10層
　　………… 9
　　………… 8
　　………… 7
　　………… 6
　　………… 5
　　………… 4
　　………… 3
　　………… 2
　　………… 外側第1層
　　………… 底部

各層 27 片無增減

底部27片成環

※第10層區分為胸6、翅5、尾7、翅9

記號的讀法
△＝　朝向內側　朝向外側　袋子
▽＝　朝向外側　朝向內側　袋子
∧＝　朝向內側　朝向外側　袋子
∨＝　朝向內側　朝向外側　袋子
＝　插入這裡

[43號]完成尺寸 高約16.5cm 寬約9cm
《材料》●紙全部使用豆子圖案的紙
紙　　4.5cm×9cm 160張（紅色）
　　　4.5cm×9cm 79張（綠色）
　　　4.5cm×9cm 74張（淡藍色）
　　　4.5cm×9cm 75張（紫色）
　　　4.5cm×9cm 4張（金色）

※使用其他紙張會因為材料的厚薄不同造成平衡改變。

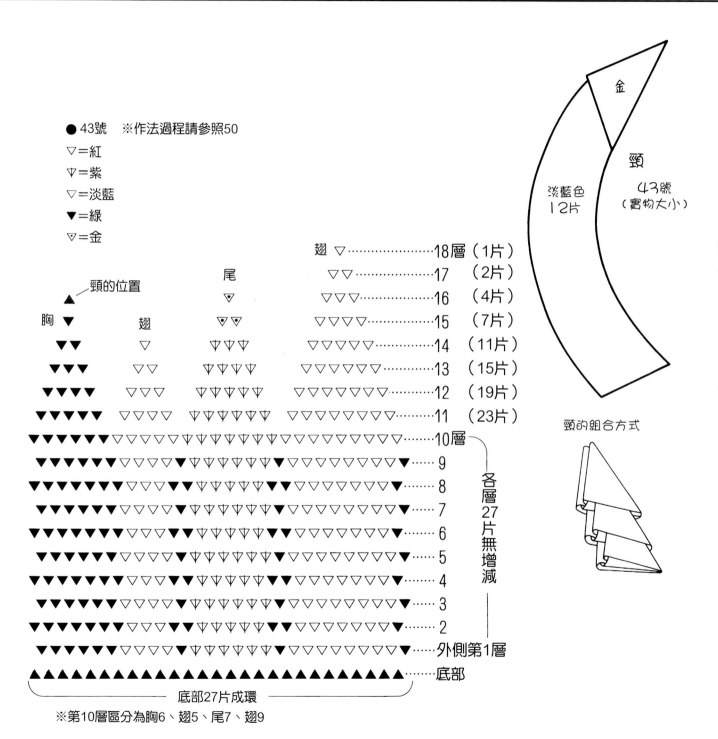

● 43號　※作法過程請參照50

▽＝紅
▽＝紫
▽＝淡藍
▼＝綠
▽＝金

金
頸
43號
（實物大小）

淡藍色
12片

頸的組合方式

翅 ▽ ·············18層（1片）
尾 ▽ ▽ ·············17　（2片）
▽ ·············16　（4片）
▽ ▽ ·············15　（7片）
頸的位置
翅 ▽ ▽ ▽ ·············14　（11片）
胸 ▼ ▽ ▽ ▽ ▽ ·············13　（15片）
▼ ▼ ▽ ▽ ▽ ▽ ▽ ·············12　（19片）
▼ ▼ ▼ ▽ ▽ ▽ ▽ ▽ ▽ ·············11　（23片）
▼ ▼ ▼ ▼ ·············10層

各層27片無增減

9
8
7
6
5
4
3
2
外側第1層
▲▲▲▲▲▲▲▲▲▲▲▲▲▲▲▲▲▲▲▲▲ ·············底部

┗━━━━━ 底部27片成環 ━━━━━┛

※第10層區分為胸6、翅5、尾7、翅9

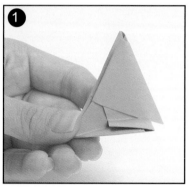

袋子部份朝下，直角部份朝外，由內側依序堆疊。（底的部份為27片）

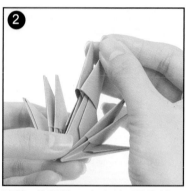

連接1的部件，套上第2層的部件。

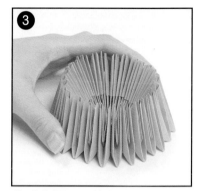

作成全部27片的環。

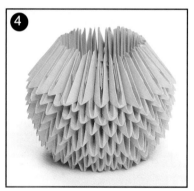

第10層起一面配色一面插入。

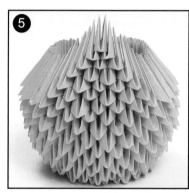

分為胸6、翅5、尾7、翅9由尾巴開始組合。

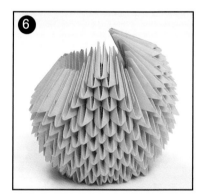

組合左邊翅膀。

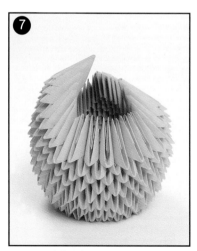

組合右邊翅膀。

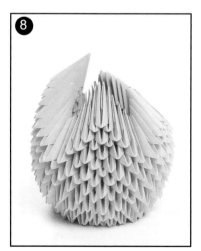

組合胸部。

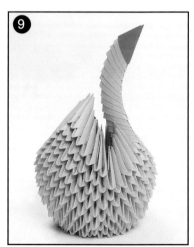

參考圖做頸，插入胸部頂點。完成。

9號

中間夾1片

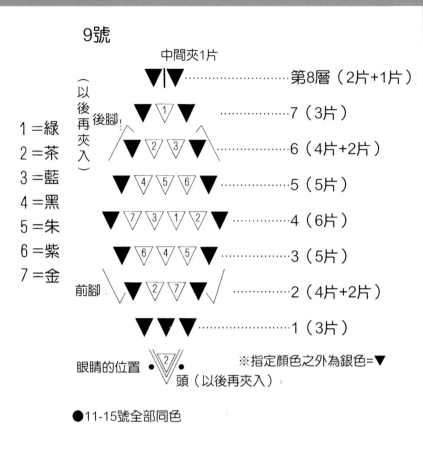

（以後再夾入）

後腳

前腳

1＝綠
2＝茶
3＝藍
4＝黑
5＝朱
6＝紫
7＝金

▼│▼ ………………… 第8層（2片+1片）
▼ 1 ▼ ………………… 7（3片）
▼ 2 3 ▼ ………………… 6（4片+2片）
▼ 4 5 6 ▼ ………………… 5（5片）
▼ 7 5 1 2 ▼ ………………… 4（6片）
▼ 6 4 5 ▼ ………………… 3（5片）
▼ 2 7 ▼ ………………… 2（4片+2片）
▼ ▼ ▼ ………………… 1（3片）

眼睛的位置 ● ▼2▼ ●
頭（以後再夾入）

※指定顏色之外為銀色=▼

●11-15號全部同色

10號

中間夾1片

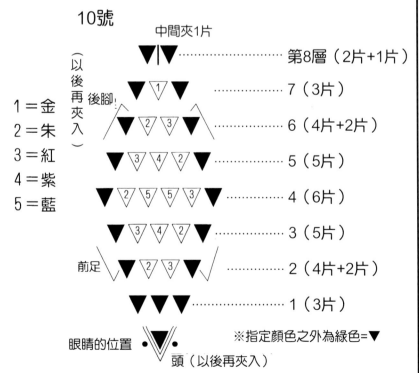

（以後再夾入）

後腳

前足

1＝金
2＝朱
3＝紅
4＝紫
5＝藍

▼│▼ ………………… 第8層（2片+1片）
▼ 1 ▼ ………………… 7（3片）
▼ 2 3 ▼ ………………… 6（4片+2片）
▼ 3 4 2 ▼ ………………… 5（5片）
▼ 2 5 5 3 ▼ ………………… 4（6片）
▼ 3 4 2 ▼ ………………… 3（5片）
▼ 2 3 ▼ ………………… 2（4片+2片）
▼ ▼ ▼ ………………… 1（3片）

眼睛的位置 ● ▼▼ ●
頭（以後再夾入）

※指定顏色之外為綠色=▼

[9號]《材料》
完成尺寸　高約6cm　寬約7cm
紙　3.75cm×7.5cm 24張（銀色摺紙用紙）
　　3.75cm×7.5cm 4張（茶色摺紙用紙）
　　3.75cm×7.5cm 各2張（綠、藍、黑、
　　紫、朱、金）

眼睛　直徑0.3 2個（厚黑紙）
[10號]《材料》
完成尺寸　高約7.3cm　寬約6.6cm
紙　4.5cm×9cm 25張（綠色）
　　4.5cm×9cm 各5張（朱色・紅色）
　　4.5cm×9cm 各2張（藍・紫色）
　　4.5cm×9cm 張（金色）
　　4.5cm×9cm 張（綠色）
※紙全部使用豆子圖案的紙

●第9頁11-15號　烏龜
完成尺寸　高約6cm　寬約7cm
紙　3.75cm×7.5cm 40張（藍・11號）
　　（紅・12號）（橙・13號）（茶・14號）
　　（黃綠・15號）
眼睛　直徑0.5 各2個（活動眼睛）
※全部以漸層紙裁一半使用。
※作法、過程全部參照8、9頁。

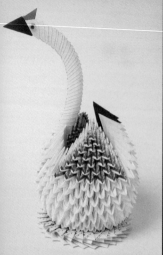

[53號] 完成尺寸　高約26cm　寬約12.5cm
《材料》紙　6cm×10.5cm 309張（白・厚紙）
　　　　　6cm×10.5cm 56張（藍・厚紙）
　　　　　6cm×10.5cm 3張（黑畫圖用紙）
　頸　5cm×9cm 31張（白・厚紙）
　　　5cm×9cm 各1張（紅・黑畫圖用紙）
　眼睛　直徑0.8cm　2個（活動眼睛）

[52號] 完成尺寸　高約30cm　寬約15cm
《材料》紙　8.2cm×11.7cm 365張（白・厚紙）
　　　　　8.2cm×11.7cm 3張（黑畫圖用紙）
　頸　7cm×11.7cm 31張（白・厚紙）
　　　7cm×11.7cm 各1張（紅・黑畫圖用紙）
　眼睛　直徑1cm　2個（活動眼睛）

●這個作品使用的是賽車的投票卡或是馬券的投票卡。52號是馬券投票卡，53號是藍色的馬券卡，其他為賽車卡，剪成指定尺寸使用。
※使用其他紙張會因為材料的厚薄不同使得平衡改變。

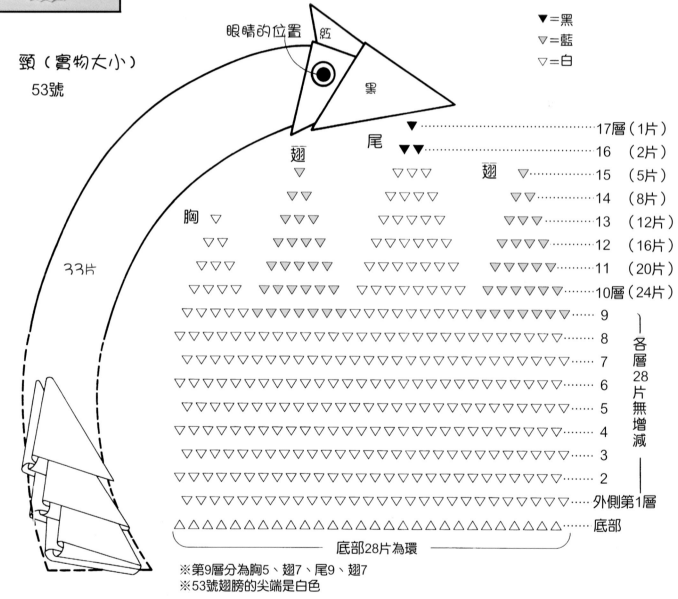

眼睛的位置　紅
黑

▼＝黑
▽＝藍
▽＝白

頸（實物大小）
53號

翅　尾　翅

33片

胸

17層（1片）
16　（2片）
15　（5片）
14　（8片）
13　（12片）
12　（16片）
11　（20片）
10層（24片）
9
8
7
6
5
4
3
2
外側第1層
底部

各層28片無增減

底部28片為環

※第9層分為胸5、翅7、尾9、翅7
※53號翅膀的尖端是白色

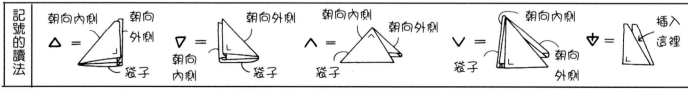

記號的讀法

△＝朝向內側　朝向外側　袋子
▽＝朝向外側　朝向內側　袋子
∧＝朝向內側　朝向外側　袋子
∨＝朝向內側　朝向外側　袋子
⩔＝插入這裡

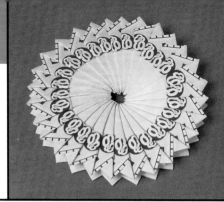

完成尺寸　直徑約17.5cm（52‧53的底座）
《材料》53紙　　9cm×13cm 28張（白‧厚紙）
　　　　52紙　　9cm×13cm 32張（白‧厚紙）
●這個作品使用的是賽車的投票卡。
※使用其他紙張會因為材料的厚薄不同使得平衡改變。

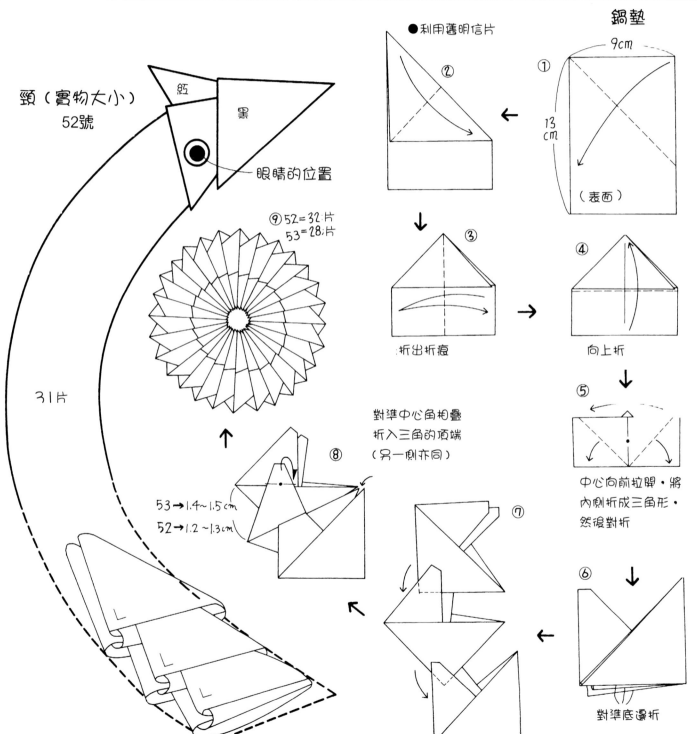

頸（實物大小）
52號

紅　黑

眼睛的位置

鍋墊

●利用舊明信片

① 9cm 13cm （表面）

②

③ 折出折痕

④ 向上折

⑤ 中心向前拉開‧將內側折成三角形‧然後對折

⑥ 對準底邊折

⑦

⑧
53→1.4~1.5cm
52→1.2~1.3cm

⑨ 52=32片　53=28片

對準中心角相疊
折入三角的頂端
（另一側亦同）

31片

完成尺寸
高約17cm 寬約11c

《材料》紙為triangle hold paper

	[44號]	[45號]
紙	3.7cm×7.4cm 285張（黑）	286張（紅）
	3.7cm×7.4cm 52張（黑）	（白）
	3.7cm×7.4cm 1張（紅）	

眼睛	直徑0.8cm各2個（活動眼睛）
緞帶	0.9cm寬　各40cm（紅）
亮片	直徑1.2cm　各1個
珠針	各1根

※使用其他紙張會因為材料的厚薄不同造成平衡改變。

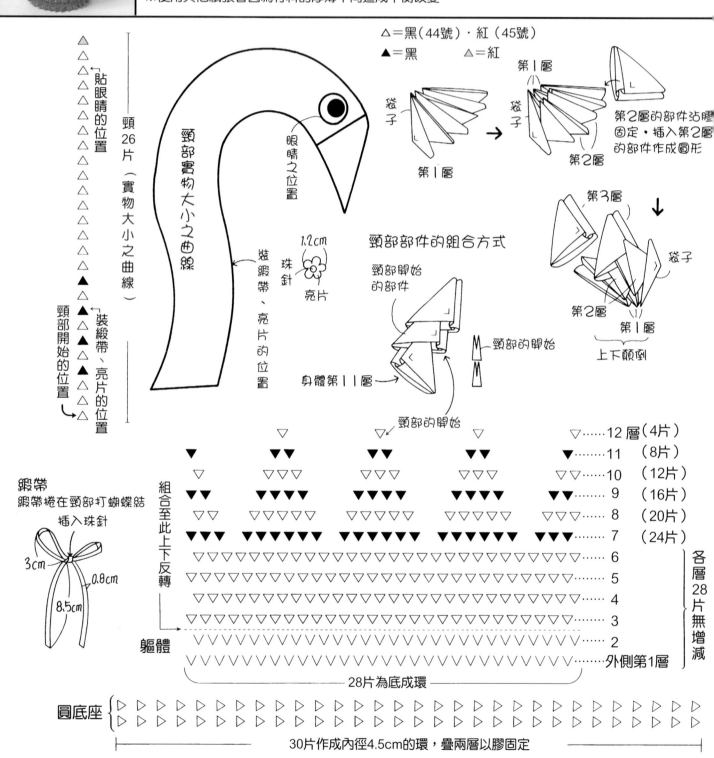

△＝黑（44號）・紅（45號）
▲＝黑　△＝紅

第1層
第2層
袋子

第2層的部件沾膠固定，插入第2層的部件作成圓形

第3層
第2層
第1層
袋子
上下顛倒

頸部部件的組合方式
頸部開始的部件
頸部的開始
身體第11層
頸部的開始

貼眼睛的位置
頸 26片（實物大小之曲線）
裝緞帶、亮片的位置
頸部開始的位置

頸部實物大小之曲線
眼睛之位置
裝緞帶、亮片的位置
1.2cm
珠針
亮片

▽……12層（4片）
▼……11　（8片）
▽……10（12片）
9　（16片）
8　（20片）
7　（24片）
6
5
4
3
2
外側第1層

組合至此上下反轉
軀體

各層28片無增減

28片為底成環

緞帶
緞帶捲在頸部打蝴蝶結
插入珠針
3cm
0.8cm
8.5cm

圓底座
30片作成內徑4.5cm的環，疊兩層以膠固定

袋子的部份朝下，平放兩個，並以同樣的方向套上1個。3片1組的部件沾膠固定作成14組。（1圈28遍。與第1層的差異約為5mm。）手拿3片1組的部件，套上第2層的部件。

❷ 使第1層朝上放置，將14組的部件做成環。

❸ 上下倒置之後由第3段開始沾膠固定，調整角度後插入成球狀。

❹ 如圖由第3層至第6層插入並沾膠固定。

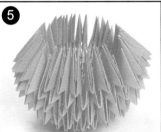

❺ 到了第6層以後，區分為胸、翅、尾、翅四部份各插入六片不同的顏色。

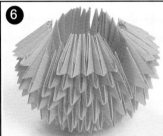

❻ 從第8層開始一面配色，一面減少片數一面配色直至12層。

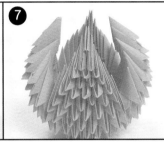

❼ 選擇一個三角形作為胸部，把最上面的部件反向插入。（頸部的開始）

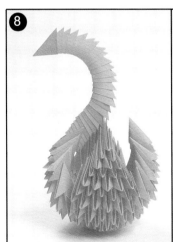

❽ 參考圖作成頸部插入。

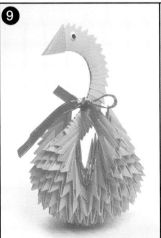

❾ 頸部綁上緞帶打一個蝴蝶結。眼睛沾膠固定。珠針穿過亮片，刺入蝴蝶結上。

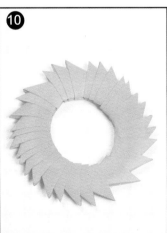

❿ 參考作成圓座，並重疊兩個。

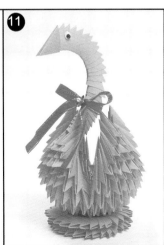

⓫ 將軀體的第1層沾膠固定於圓座上。完成。

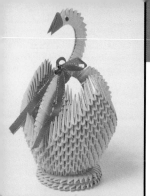

第19頁46-48天鵝

完成尺寸
高約20cm 寬約15cm

《材料》
紙為triangle hold paper
3.7cm×7.4cm 285張（金紅圖案・46號）
（粉紅・47號）（白・48號）
3.7cm×7.4cm 各1張（紅）
緞帶　0.9cm寬　　各40cm（紅）

亮片　　直徑1.2cm　　各1個
眼睛　　直徑0.8cm各2個（活動眼睛）
珠針　　各1根
※使用其他紙張會因為材料的厚薄不同造成平衡改變。

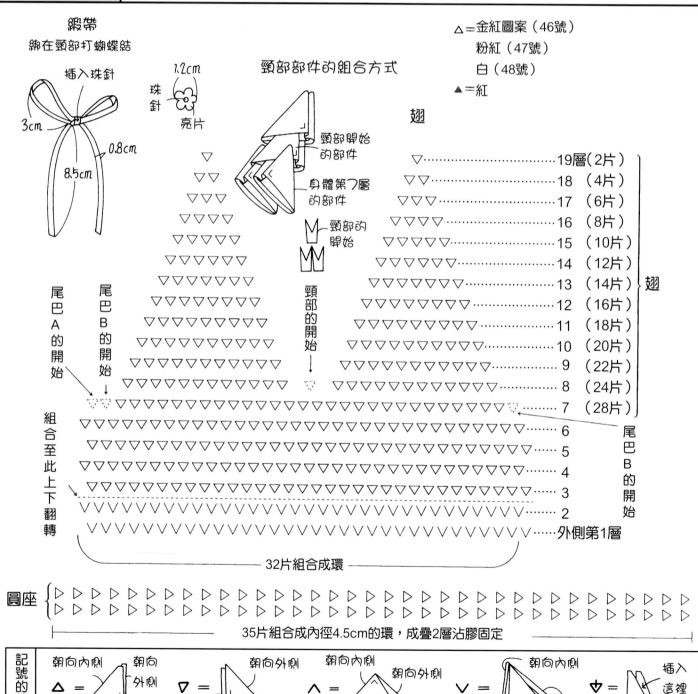

緞帶
綁在頸部打蝴蝶結
插入珠針
3cm
0.8cm
8.5cm

1.2cm
珠針
亮片

頸部部件的組合方式

頸部開始的部件
身體第7層的部件
頸部的開始

△＝金紅圖案（46號）
粉紅（47號）
白（48號）
▲＝紅

翅

	19層（2片）
	18 （4片）
	17 （6片）
	16 （8片）
	15 （10片）
	14 （12片）
	13 （14片）
	12 （16片）
	11 （18片）
	10 （20片）
	9 （22片）
	8 （24片）
	7 （28片）

翅

尾巴B的開始

尾巴A的開始
尾巴B的開始

組合至此上下翻轉

頸部的開始

6
5
4
3
2
外側第1層

32片組合成環

圓座

35片組合成內徑4.5cm的環，成疊2層沾膠固定

記號的讀法
△＝朝向內側 朝向外側 袋子
▽＝朝向外側 朝向內側 袋子
∧＝朝向內側 朝向外側 袋子
∨＝朝向內側 朝向外側 袋子
＝插入這裡

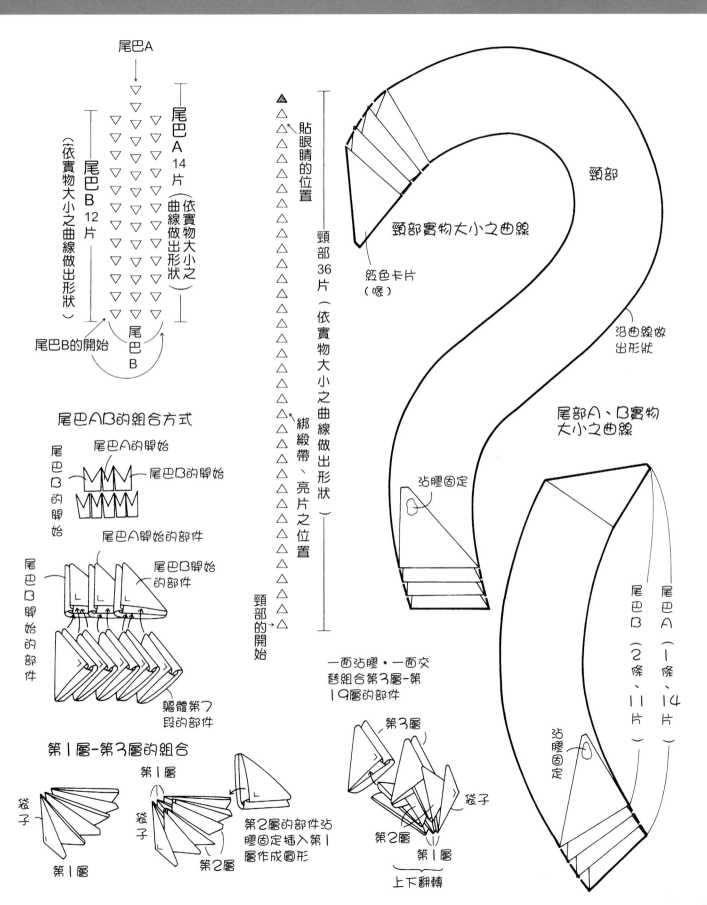

尾巴A

尾巴A 14片（依實物大小之曲線做出形狀）

尾巴B 12片（依實物大小之曲線做出形狀）

尾巴B的開始

尾巴B

▲ 貼眼睛的位置

頸部36片（依實物大小之曲線做出形狀）

綁緞帶、亮片之位置

頸部的開始

頸部

頸部實物大小之曲線

紅色卡片（嘴）

沿曲線做出形狀

尾部A、B實物大小之曲線

沾膠固定

尾巴B（2條、11片）

尾巴A（1條、14片）

沾膠固定

尾巴AB的組合方式

尾巴A的開始

尾巴B的開始

尾巴B的開始

尾巴A開始的部件

尾巴B開始的部件

尾巴B開始的部件

軀體第7段的部件

第1層-第3層的組合

袋子

第1層

第1層

第2層

袋子

第2層的部件沾膠固定插入第1層作成圓形

一面沾膠，一面交替組合第3層-第19層的部件

第3層

袋子

第2層

第1層

上下翻轉

① 袋子部份為直,直角部份為下,放置兩個部件,並以同樣的方向套上另一個。一共做16組。

② 連接16組的部件做成環。(一圈32片)一開始便沾膠插入固定。

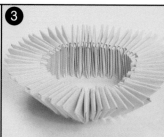

③ 上下翻面,使第1層在最上方。

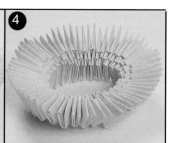

④ 第3層開始如圖所示,一面整理方向一面插入部件。

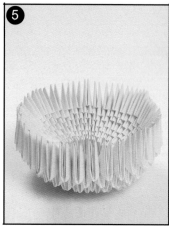

⑤ 插入第6層區分為翅14、頸1、翅14、尾3,

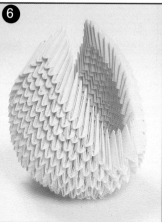

⑥ 從第7層到第19層如圖插入做翅膀。

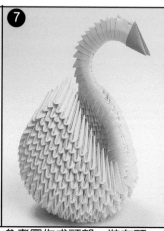

⑦ 參考圖作成頸部,裝在頸部的位置。

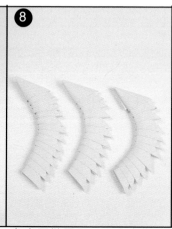

⑧ 參考圖做尾巴,配合實物大的型紙做出形狀。

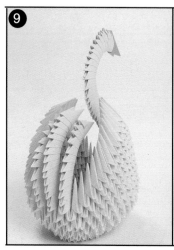

⑨ 裝尾巴。

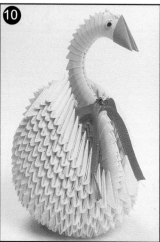

⑩ 頸部綁緞帶打蝴蝶結,將亮片用珠針固定,裝眼睛。

⑪ 做圓座。

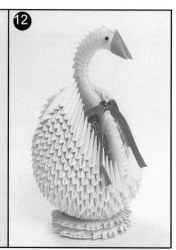

⑫ 圓座與軀體第1層沾膠固定。完成。

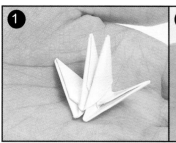

袋子朝下，放置2個部件。

連接原有的2個部件，同方向再插入1個部件。

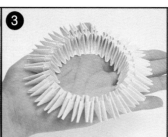

以15組的部件作成1個環，倒轉過來使第1層朝上置於掌心。

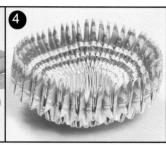

、由第3層至第8層一面配色一面沾膠插入一圈30片。（以下皆要沾膠組合）

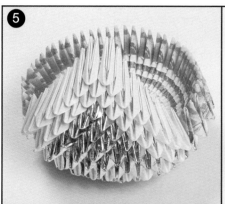

第9層開始插入紅色圖案，再左右插入無色（白）兩片，做頸部以下部份。

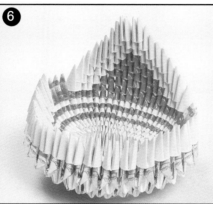

在4的部份作成的頸部以下部份，左右隔兩片插入16片，作成翅膀。（第9層16片）

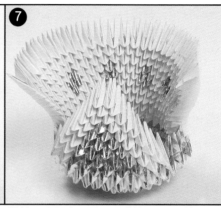

從第10層到32層，各增加1片，依圖的配色插入。

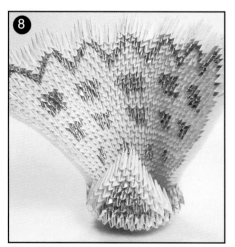

從33層到39層，如圖減少，作成翅膀。

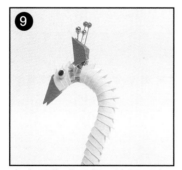

參考圖作成頸部。沾膠固定裝上冠和眼睛，刺入珠針。

與軀體的第1-3層同樣的方式作成圓座。（配色參照圖）

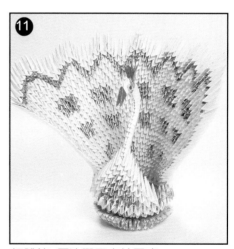

軀體第1層沾膠固定於圓座。

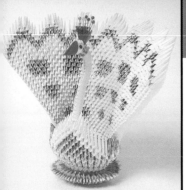

[49號]完成尺寸 高約17cm 寬約20cm
《材料》紙為triangle hold paper
紙　2.1cm×4.6cm 954張（白）
　　2.1cm×4.6cm 313張（紅色圖案）
　　2.1cm×4.6cm 3張（紅•喙•冠）
眼睛　直徑0.5cm各2個（活動眼睛）

[50號]完成尺寸 高約23cm 寬約25cm
《材料》紙為triangle hold paper
紙　3.3cm×6.4cm 954張（奶油白）
　　3.3cm×6.4cm 317張（紅色圖案）
　　3.3cm×6.4cm 3張（紅•喙•冠）
眼睛　直徑0.5cm各2個（活動眼睛）
珠針　（紅）3根／（藍）2根

※使用其他紙張會因為材料的厚薄不同造成平衡改變。

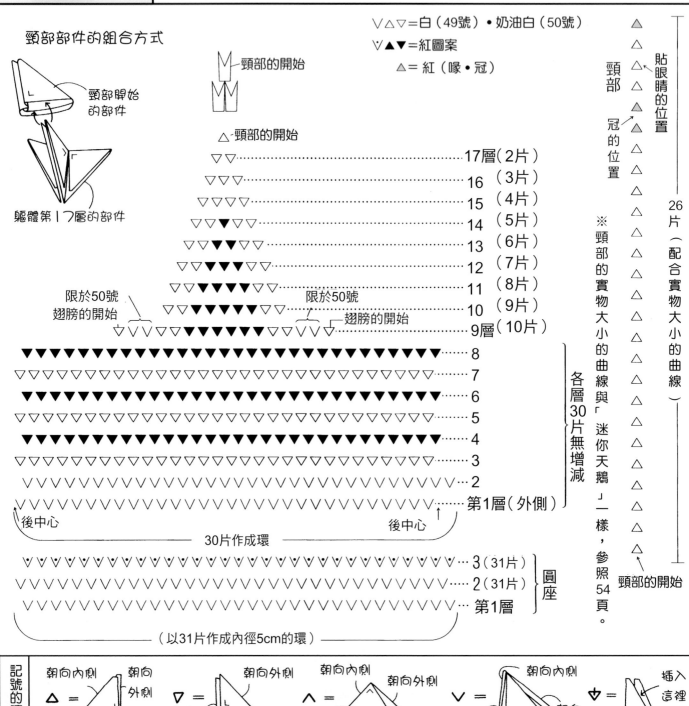

頸部部件的組合方式

頸部開始的部件

頸部開始的部件

軀體第17層的部件

∨△▽＝白（49號）•奶油白（50號）

∨▲▼＝紅圖案

△＝紅（喙•冠）

頸部的開始

△-頸部的開始

17層（2片）
16　（3片）
15　（4片）
14　（5片）
13　（6片）
12　（7片）
11　（8片）
10　（9片）
9層（10片）
8
7
6
5
4
3
2
第1層（外側）

限於50號翅膀的開始

限於50號

翅膀的開始

各層30片無增減

30片作成環

後中心　　　後中心

3（31片）
2（31片）
第1層

圓座

（以31片作成內徑5cm的環）

貼眼睛的位置

頸部

冠的位置

26片（配合實物大小的曲線）

※頸部的實物大小的曲線與「迷你天鵝」一樣，參照54頁。

頸部的開始

記號的讀法

△＝　朝向內側　朝向外側　袋子
▽＝　朝向外側　朝向內側　袋子
∧＝　朝向內側　朝向外側　袋子
∨＝　朝向內側　朝向外側　袋子
▽＝　插入這裡　袋子

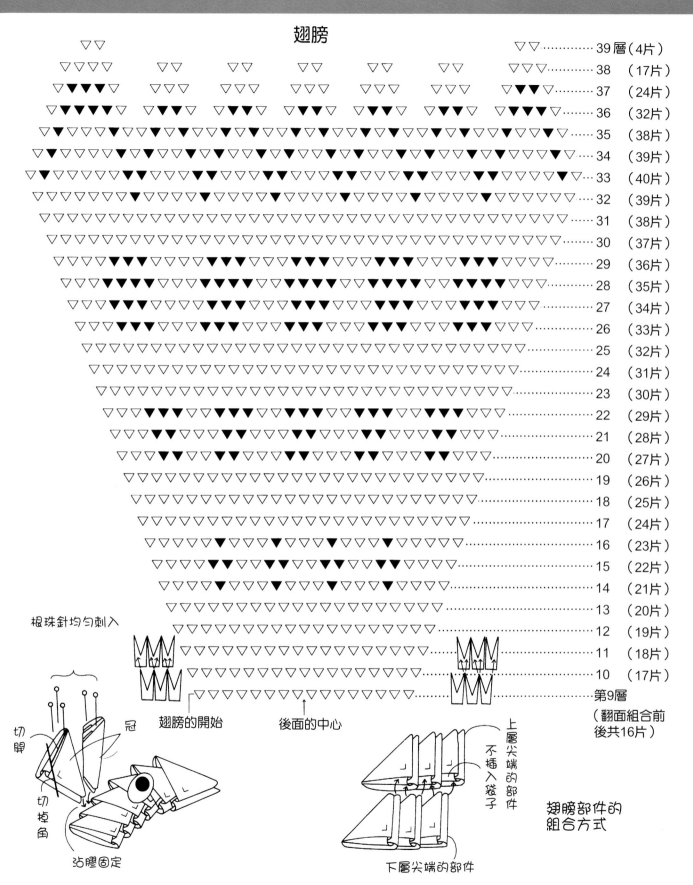

翅膀

[50號]完成尺寸 高約32cm 寬約14.5cm
《材料》紙為triangle hold paper
紙　　3.8cm×6.8cm 288張（白）
　　　3cm×5.7cm 32張（白）
　　　3cm×5.7cm 35張（黑）
　　　5.6cm×10cm 7張（黑）
　　　4cm×4cm 1張（黃）
　　　3cm×5.7cm 1張（紅）

眼睛　　直徑0.5cm各2個（活動眼睛）
圓形繩　粗0.6cm　　　　　　　50cm
鐵絲　　直徑0.15cm　　120cm
　　　　直徑0.1cm　　　65cm
園藝用膠帶　寬1.2cm 200cm／厚
※使用其他紙張會因為材料的厚薄不同造成平衡改變。

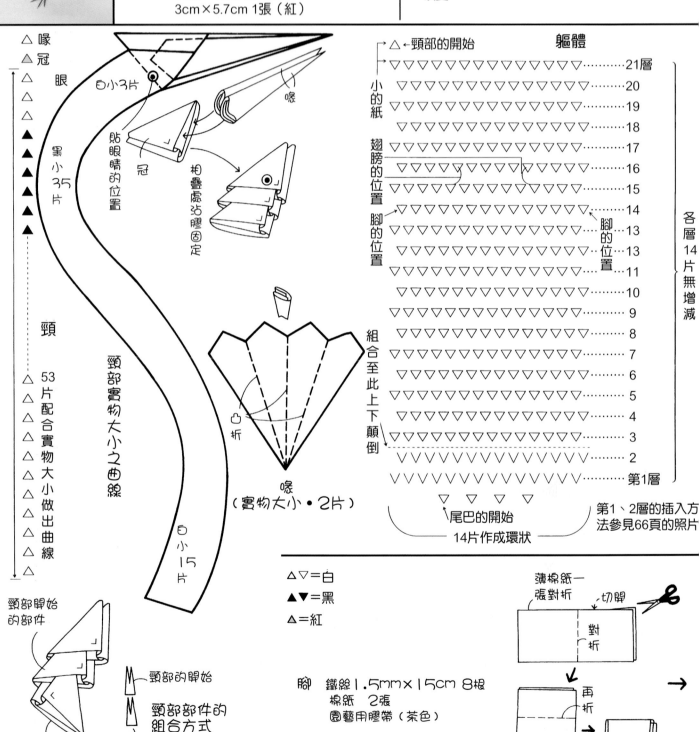

△喙
△冠
眼
△
△
△
△
▲
▲
▲
▲
▲
黑小35片

白小3片
貼眼睛的位置
冠
相疊處沾膠固定
喙

頸
△ 53片配合實物大小做出曲線
△
△
△
△
△
△
△
△
△
△
△

頸部實物大小之曲線

白小15片

凸折
喙
（實物大小・2片）

頸部開始的部件
頸部的開始
頸部部件的組合方式
身體第21層的部件

頸部的開始　　軀體
▽▽▽▽▽▽▽▽▽▽▽▽……21層
▽ ▽ ▽ ▽ ▽ ▽ ▽ ▽ ▽……20
▽ ▽ ▽ ▽ ▽ ▽ ▽ ▽ ▽……19
▽ ▽ ▽ ▽ ▽ ▽ ▽ ▽ ▽……18
小的紙
翅膀的位置 ……17
▽ ▽ ▽ ▽ ▽ ▽ ▽ ▽ ▽……16
▽ ▽ ▽ ▽ ▽ ▽ ▽ ▽ ▽……15
腳的位置 ……14
▽ ▽ ▽ ▽ ▽ ▽ ▽ ▽ ▽……13
腳的位置 ……13
▽ ▽ ▽ ▽ ▽ ▽ ▽ ▽ ▽……11
▽ ▽ ▽ ▽ ▽ ▽ ▽ ▽ ▽……10
▽ ▽ ▽ ▽ ▽ ▽ ▽ ▽ ▽……9
▽ ▽ ▽ ▽ ▽ ▽ ▽ ▽ ▽……8
▽ ▽ ▽ ▽ ▽ ▽ ▽ ▽ ▽……7
▽ ▽ ▽ ▽ ▽ ▽ ▽ ▽ ▽……6
▽ ▽ ▽ ▽ ▽ ▽ ▽ ▽ ▽……5
▽ ▽ ▽ ▽ ▽ ▽ ▽ ▽ ▽……4
▽ ▽ ▽ ▽ ▽ ▽ ▽ ▽ ▽……3
▽ ▽ ▽ ▽ ▽ ▽ ▽ ▽ ▽……2
∨∨∨∨∨∨∨∨∨∨……第1層

組合至此上下顛倒

各層14片無增減

尾巴的開始
14片作成環狀
第1、2層的插入方法參見66頁的照片

△▽＝白
▲▼＝黑
△＝紅

腳　鐵絲1.5mm×15cm 8根
　　棉紙　2張
　　園藝用膠帶（茶色）

薄棉紙一張對折
切開
對折
再折
留一點縫隙

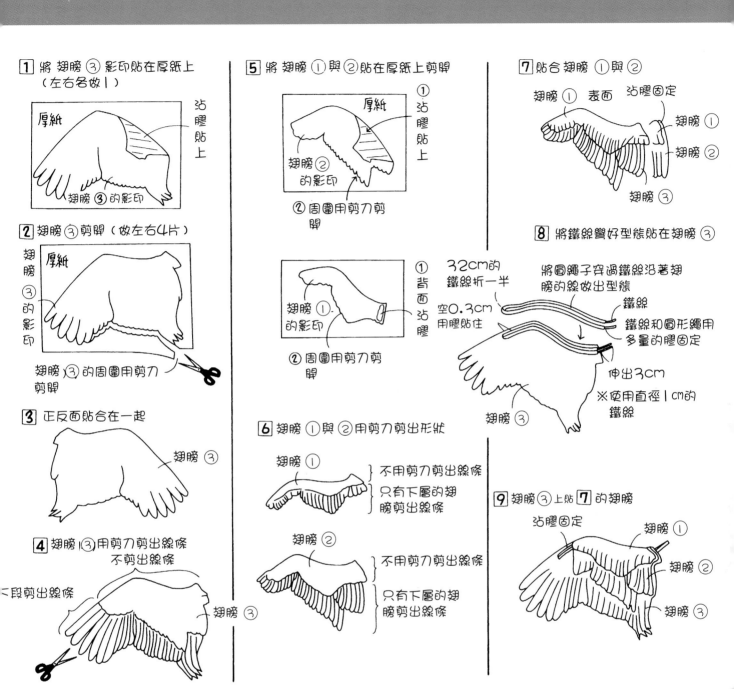

1 將 翅膀 ③ 影印貼在厚紙上
（左右各做1）

厚紙

翅膀 ③ 的影印

沾膠貼上

2 翅膀 ③ 剪睅（做左右4片）

厚紙

翅膀 ③ 的影印

翅膀 ③ 的周圍用剪刀剪睅

3 正反面貼合在一起

翅膀 ③

4 翅膀 ③ 用剪刀剪出線條
不剪出線條

分段剪出線條

翅膀 ③

5 將 翅膀 ① 與 ② 貼在厚紙上剪睅

厚紙

①

翅膀 ② 的影印

沾膠貼上

② 周圍用剪刀剪睅

翅膀 ① 的影印

①背面沾膠

空0.3cm用膠貼住

② 周圍用剪刀剪睅

6 翅膀 ① 與 ② 用剪刀剪出形狀

翅膀 ①

不用剪刀剪出線條

只有下層的翅膀剪出線條

翅膀 ②

不用剪刀剪出線條

只有下層的翅膀剪出線條

7 貼合 翅膀 ① 與 ②

翅膀 ① 表面

沾膠固定

翅膀 ①

翅膀 ②

翅膀 ③

8 將鐵絲彎好型態貼在翅膀 ③

32cm的鐵絲折一半

將圓繩子穿過鐵絲沿著翅膀的線做出型態

鐵絲

鐵絲和圓形繩用多量的膠固定

伸出3cm

※使用直徑1cm的鐵絲

翅膀 ③

9 翅膀 ③ 上貼 7 的翅膀

沾膠固定

翅膀 ①

翅膀 ②

翅膀 ③

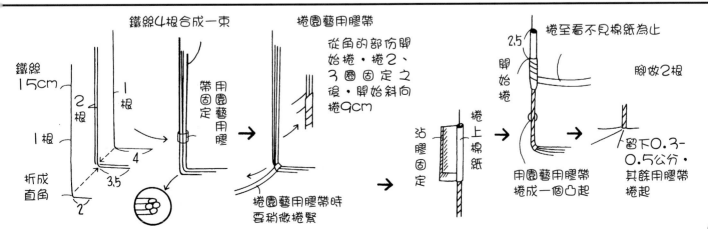

鐵絲4根合成一束

鐵絲15cm

2根

1根

1根

折成直角

2

3.5

4

用園藝用膠帶固定

捲園藝用膠帶

從角的部份開始捲，捲2、3圈固定之後，開始斜向捲9cm

捲園藝用膠帶時要稍微捲緊

捲至看不見棉紙為止

2.5

開始捲

沾膠固定

捲上棉紙

用園藝用膠帶捲成一個凸起

腳做2根

留下0.3-0.5公分，其餘用膠帶捲起

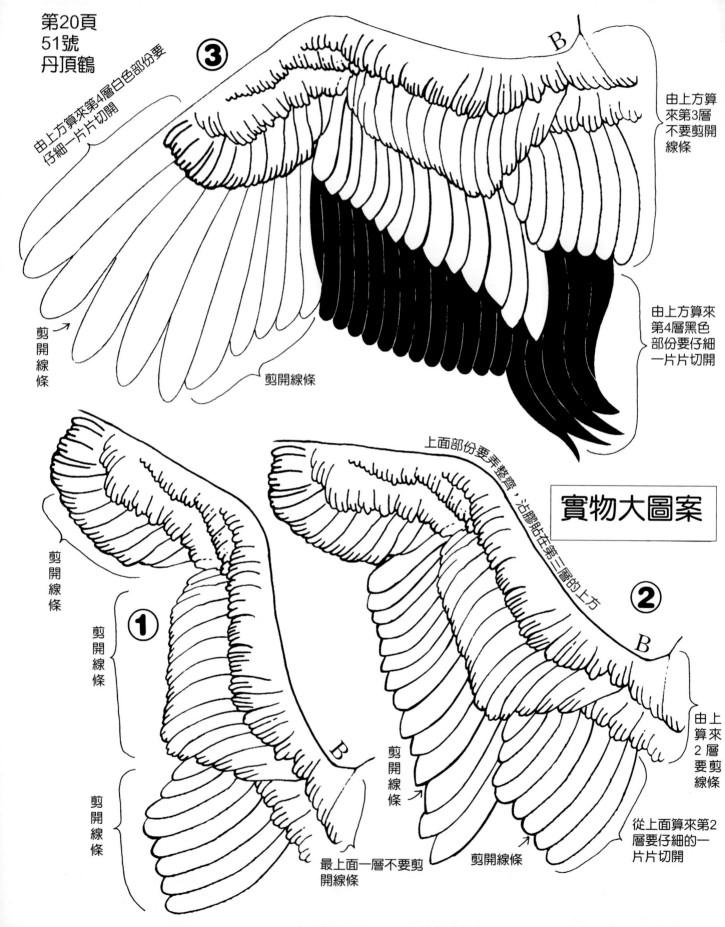

第20頁
51號
丹頂鶴

③

由上方算來第4層白色部份要仔細一片片切開

由上方算來第3層不要剪開線條

由上方算來第4層黑色部份要仔細一片片切開

剪開線條

剪開線條

剪開線條

剪開線條

①

剪開線條

剪開線條

上面部份要弄整齊，沿膠貼在第三層的上方

②

實物大圖案

B

B

由上算來2層要剪線條

剪開線條

最上面一層不要剪開線條

剪開線條

從上面算來第2層要仔細的一片片切開

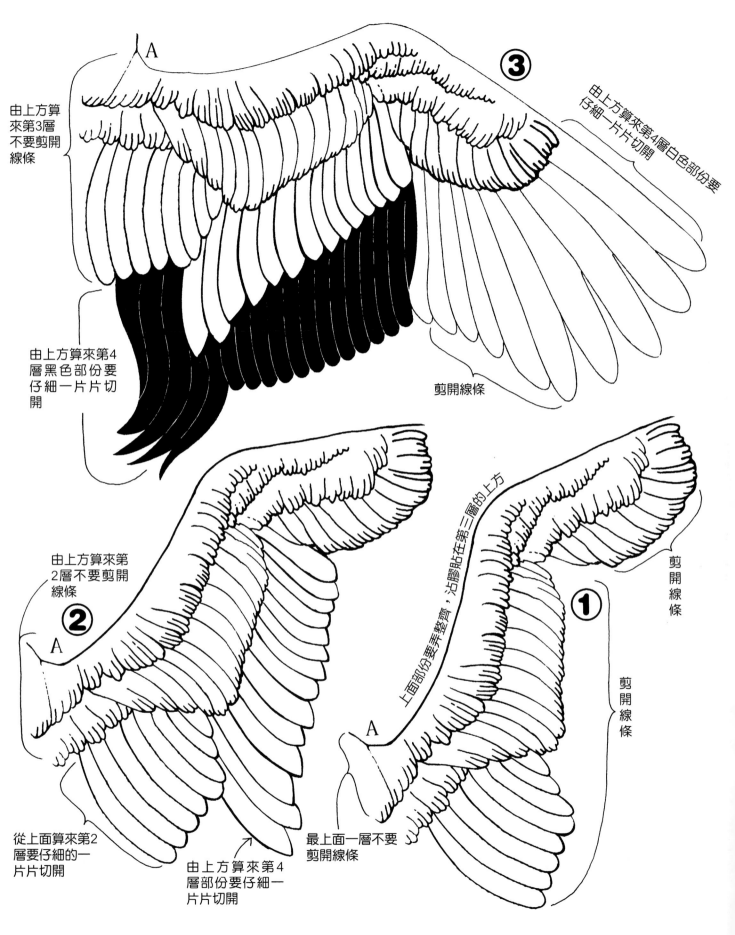

由上方算來第3層不要剪開線條

③

由上方算來第4層白色部份要仔細一片片切開

由上方算來第4層黑色部份要仔細一片片切開

剪開線條

由上方算來第2層不要剪開線條

②

A

上面部份要弄整齊，沾膠貼在第三層的上方

①

剪開線條

剪開線條

從上面算來第2層要仔細的一片片切開

由上方算來第4層部份要仔細一片片切開

最上面一層不要剪開線條

A

A

① 袋子部份朝下平放2片，並在中間套上1片相同方向的部件。一共做7組。（第1層•第2層14片）

② 7組的部件作成環插入第2層，翻面放置於手心。

③ 由第3層-20層，一面整理形態，一面沾膠插入，一圈14片。

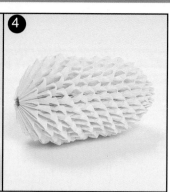

④ 不沾膠插入第21層的小部件11個。

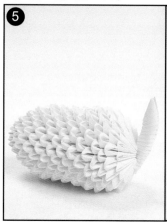

⑤ 鶴頸部部份的15片一面沾膠一面組合，蓋住21層的洞，沾膠固定。

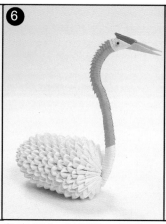

⑥ 參考圖作成頸部15層的上部與頭。並在頭部裝上喙、冠、眼睛。

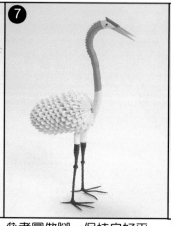

⑦ 參考圖做腳。保持良好平衡，根據圖指定位置沾膠插入，加以固定。

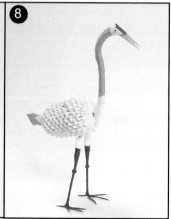

⑧ 做尾巴，沾膠插入圖指定位置。

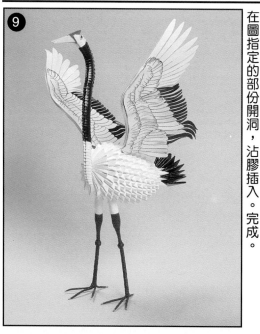

⑨ 翅膀的部份影印圖的模型製成。（參照63-65頁）在圖指定的部份開洞，沾膠插入。完成。

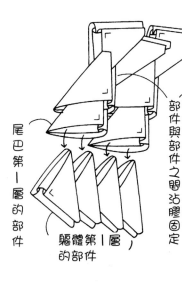

尾巴第一層的部件

軀體第1層的部件

部件與部件之間沾膠固定

尾巴的組合方式

▼▼▼ } 第3層（7片）
△△△△ 第2層（4片）
△△△△ 第1層（4片）

第3層

第2層

尾巴的開始

軀體的第1層

第17頁39號　檸檬

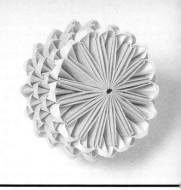

[50號]完成尺寸 高約4.5cm 寬約5.5cm
《材料：1個份》
紙　　3.75cm×7.5cm 80張（黃・摺紙用紙）
　　　3.75cm×7.5cm 16張（白・摺紙用紙）
※使用其他紙張會因為材料的厚薄不同造成平衡改變。

▽＝黃色　　▼＝白色

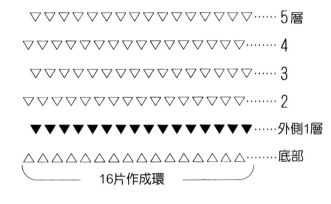

▽▽▽▽▽▽▽▽▽▽▽▽▽▽▽▽……5層
▽▽▽▽▽▽▽▽▽▽▽▽▽▽▽▽……4
▽▽▽▽▽▽▽▽▽▽▽▽▽▽▽▽……3
▽▽▽▽▽▽▽▽▽▽▽▽▽▽▽▽……2
▼▼▼▼▼▼▼▼▼▼▼▼▼▼▼▼……外側1層
△△△△△△△△△△△△△△△△……底部

各層16片無增減

16片作成環

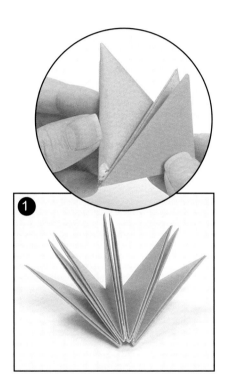

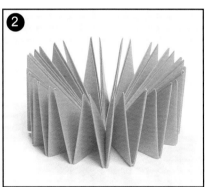

① 三角部件的尖端沾膠，3-4片作成一束。（底的部份全部為16片）

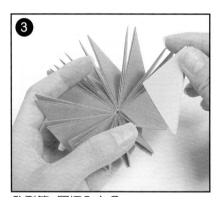

② 沾膠固定並使16片的部件作成環狀。

③ 外側第1層插入白色。

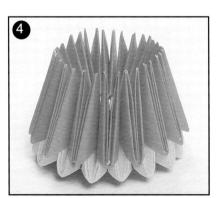

第2層插入黃色。

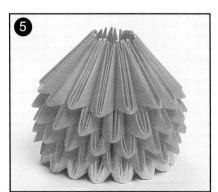

以同樣的方式插入第5層，中心沾膠固定。

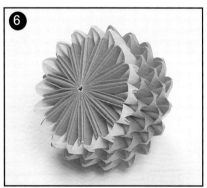

完成。

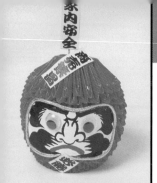

完成尺寸　高約11.5cm 寬約10cm

《材料》●使用的紙為光面紙

	[57號]	[58號]
紙　5cm×9cm 361張	（紅）	（白）
眼睛　直徑1.5㎝	各2個（活動眼睛）	
圓繩子　粗0.3㎝ 30㎝	（金）	（金）

※使用其他紙張會因為材料的厚薄不同造成平衡改變。

△＝紅（57號）
　白（58號）　　**軀體**

▽▽▽▽▽▽▽▽▽▽▽▽▽▽▽▽▽▽▽▽▽▽▽▽………14層
▽▽▽▽▽▽▽▽▽▽▽▽▽▽▽▽▽▽▽▽▽▽▽……13
▽▽▽▽▽▽▽▽△△△△△▽▽▽▽▽▽▽▽……12
▽▽▽▽▽▽▽△△△△△△△▽▽▽▽▽▽▽…11
▽▽▽▽▽▽△△△△△△△△△▽▽▽▽▽▽…10
▽▽▽▽▽△△△△△△△△△△△▽▽▽▽▽…9
▽▽▽▽△△△△△△△△△△△△△▽▽▽▽…8
▽▽▽▽△△△△△△△△△△△△△▽▽▽▽…7
▽▽▽▽▽△△△△△△△△△△△▽▽▽▽▽…6
▽▽▽▽▽▽△△△△△△△△△▽▽▽▽▽▽…5
▽▽▽▽▽▽△△△△△△△△△▽▽▽▽▽▽…4
▽▽▽▽▽▽▽△△△△△△△▽▽▽▽▽▽▽…3
▽▽▽▽▽▽▽▽▽△△△▽▽▽▽▽▽▽▽▽…2
▽▽▽▽▽▽▽▽▽▽▽▽▽▽▽▽▽▽▽▽▽▽……外側1層
△△△△△△△△△△△△△△△△△△△△△△……底部

各層24片無增減

前面中心

底部24片作成環

★請影印使用

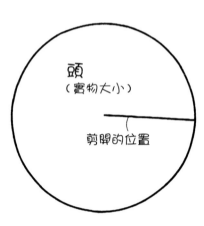

頭
（實物大小）

剪眼的位置

頭的作法

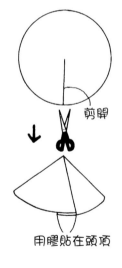

剪眼

用膠貼在頭頂

記號的讀法

朝向內側　朝向外側	朝向外側	朝向內側　朝向外側	朝向內側　朝向外側	插入這裡
△＝　袋子	▽＝朝向內側　袋子	∧＝袋子	∨＝袋子	⩔＝

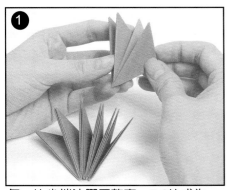

1 每一片尖端沾膠弄整齊，5-6片成為一束。

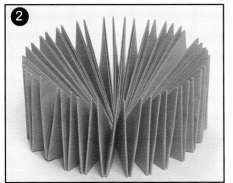

2 接著在5-6一束的尖端沾膠作成環，作成底的部份。

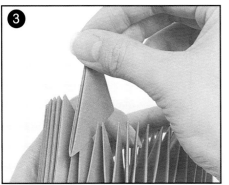

3 插入外第1層。

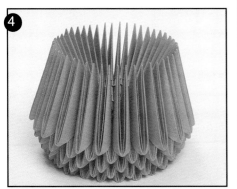

4 外側第1-5層，各插入24個部件。

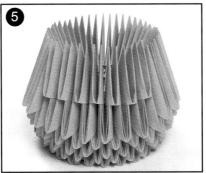

5 決定好前面的中心，從第6層前面的中心，朝左右插入7個部件，作成臉。

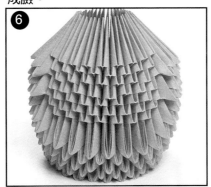

6 組合第7層到12層，如圖示各插入24片。

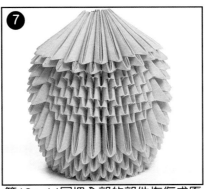

7 第13、14層把全部的部件恢復成原來的方向，插入第2層。

8 影印實物大小的臉，沾膠後將圓繩子貼在周圍。

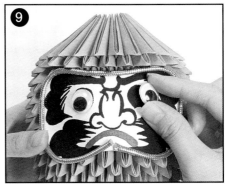

9 貼上臉，沾膠貼眼睛。

10 用其他的紙作成圓形，沾膠貼在頭部。

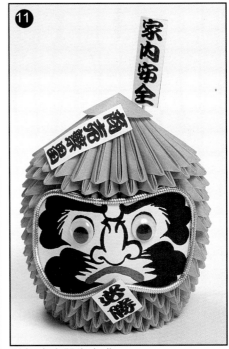

11 貼好文字即告完成。

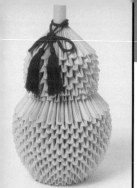

[59號]完成尺寸　高約25cm　寬約14cm
《材料》
紙　　　6cm×12cm 762張（銀·和紙）
裝飾繩（帶穗）96㎝　　　　1條
[60號]完成尺寸　高約23cm　寬約13.5cm
《材料》
紙　　　7.5cm×15cm 762張（黃綠色摺紙用紙）
裝飾繩（帶穗）48㎝　　　　1條

[61號]完成尺寸　高約18cm　寬約11cm
《材料》
紙　　　4.6cm×9.6cm 762張（廣告傳單）
裝飾繩（帶穗）48㎝　　　　1條
※使用其他紙張會因為材料的厚薄不同造成平
　衡改變。

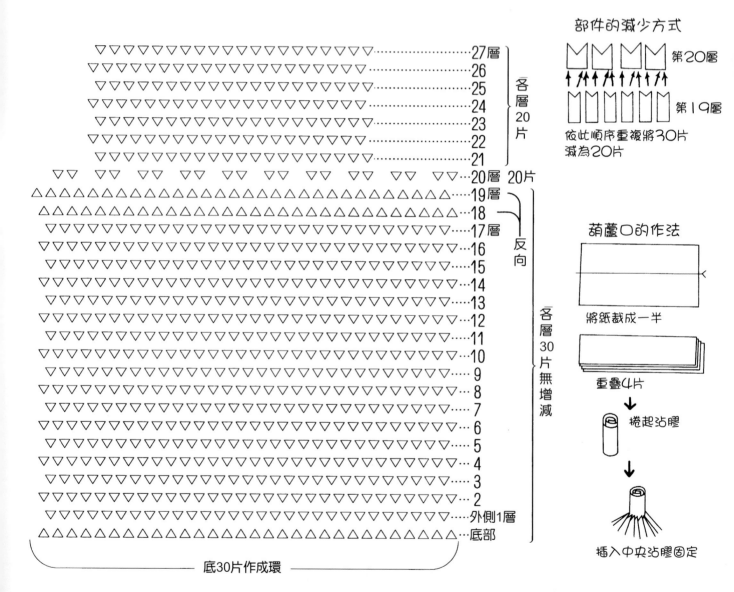

部件的減少方式

第20層

第19層

依此順序重複將30片
減為20片

葫蘆口的作法

將紙裁成一半

重疊4片

↓

捲起沾膠

↓

插入中央沾膠固定

27層
26
25
24
23
22
21
各層20片

20層 20片

19層
18
17層
16
15
14
13
12
11
10
9
8
7
6
5
4
3
2
外側1層
底部

反向

各層30片無增減

底30片作成環

記號的讀法

 △ = 朝向內側 朝向外側 袋子
 ▽ = 朝向外側 朝向內側 袋子
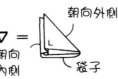 ∧ = 朝向內側 朝向外側 袋子
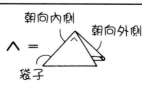 ∨ = 朝向內側 袋子 朝向外側
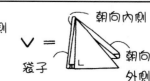 = 插入這裡

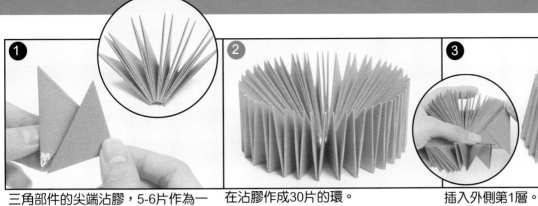

① 三角部件的尖端沾膠，5-6片作為一束。（底的部份為30片）

② 在沾膠作成30片的環。

③ 插入外側第1層。

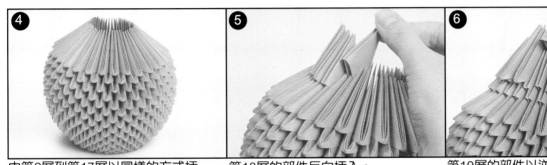

④ 由第2層到第17層以同樣的方式插入。

⑤ 第18層的部件反向插入。

⑥ 第19層的部件以逆向的方式插入，第20層則恢復原向插入。

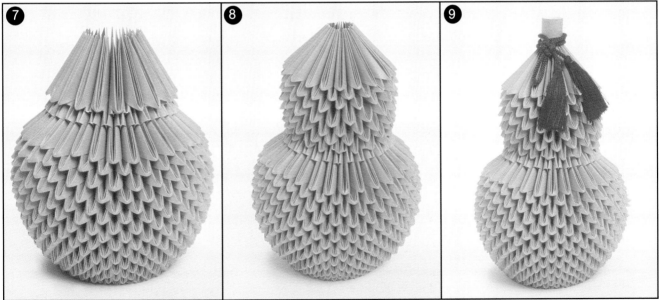

⑦ 第20層插入減為20片。其間每間隔1個插入1個部件。

⑧ 8、一圈20片，插入至27層為止。

⑨ 將折成三角部件之前的紙重疊4張，捲成筒狀插入中央，沾膠固定。綁上裝飾繩子。完成。

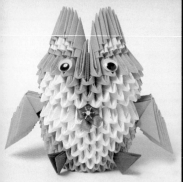

第24頁65-67 展翅貓頭鷹

完成尺寸
高約17cm 寬約18cm
（包含翅膀）

《材料》●紙全部使用cut paper

紙
[65號][66號][67
號]

6cm×11cm 317張（黑）（茶色）（綠）
6cm×11cm 81張（白）（白）（白）
6cm×11cm 2張（褐色）（褐色）（褐色）
6cm×11cm 1張（粉紅）（粉紅）（粉紅）

※使用其他紙張會因為材料的厚薄不同造成平衡改變。

眼睛　直徑1.5cm　各2個（活動眼睛）
珠針　[65號]1根（藍）‧[66號]（白）‧[67號]（黃）
緞帶　[65號]0.8cm 寬8cm（苔綠色）
　　　[66號]1cm 寬20cm[67號]0.8cm 寬8cm
輪形珠子　直徑1.5cm　各1個（金）

△=黑(65號)茶色、(66號)、綠(67號)
▲=白　　∧=紅（喙）

○=No65‧67貼眼睛的位置
●=貼眼睛的位置

耳

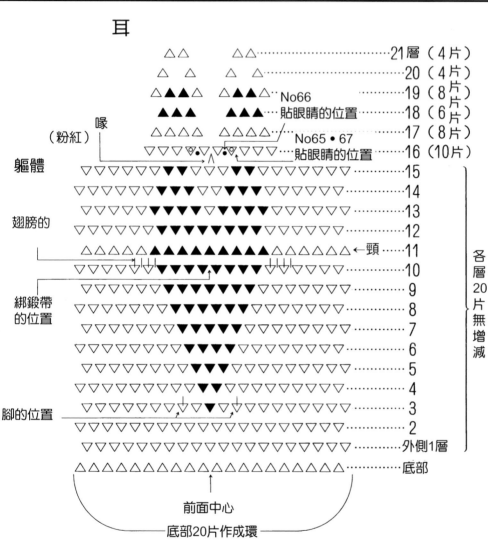

翅膀（2片）

∧∧∧∧……6　（4片）
▽▽▽▽▽……5　（5片）
▽▽▽▽……4　（4片）
▽▽▽……3　（3片）
▽▽……2　（2片）
▽………1 段（1片）

黑（65號）‧綠（67號）

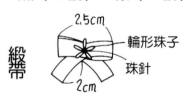

茶色（66號）

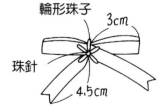

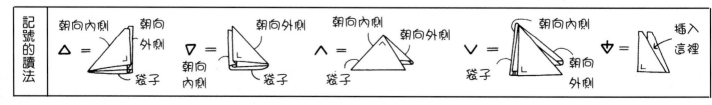

1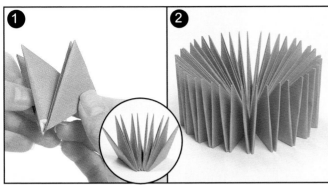

每1片尖端沾膠,尖端對齊,5-6片為一束。(底的部份全部為20片)

2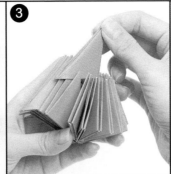

在5-6片的尖端沾膠,作成環,當作是底部的部份。

3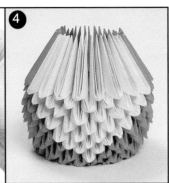

插入外側第1層。

4

如圖配色在外側第1層到第10層,插入20片部件。

5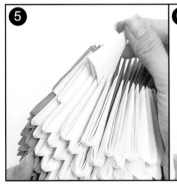

第11層的頸部一周為22片,三角部件的方向與身體逆向插入。(參照圖配色)

6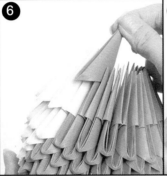

從12層到15層部件方向與身體相同,插入配件時如圖之配色。

7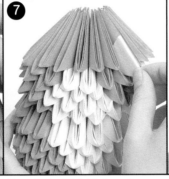

第16層如圖由前中心向左右插入(全部為10片),並在前中心插入喙(粉紅)。

8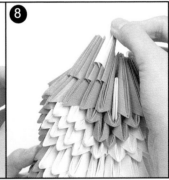

第17層開始部件的方向相反,並配色做出耳朵。

9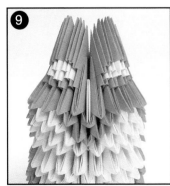

兩耳完成。

10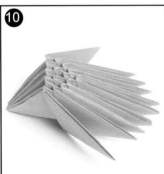

組合翅膀。

11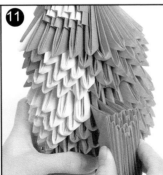

裝入翅膀。

12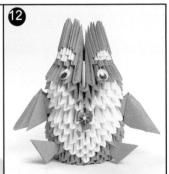

在第3層裝入腳,貼上眼睛,綁好鍛帶。完成。

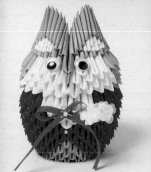

《材料》●紙全部使用紀州上質紙
紙　5.9cm×11.8cm 102張（灰色）
　　5.9cm×11.8cm 274張（紫）
　　5.9cm×11.8cm 62張（白色）
　　5.9cm×11.8cm 1張（粉紅色）

眼睛　直徑1.5cm　2個（活動眼睛）
珠針　　　　　　2根（紫・白）
緞帶　0.6cm寬　長50cm（紫）
輪形珠子　直徑1.3cm　1個（金）
人造花　　　　　2朵（粉紅）

※使用其他紙張會因為材料的厚薄不同造成平衡改變。

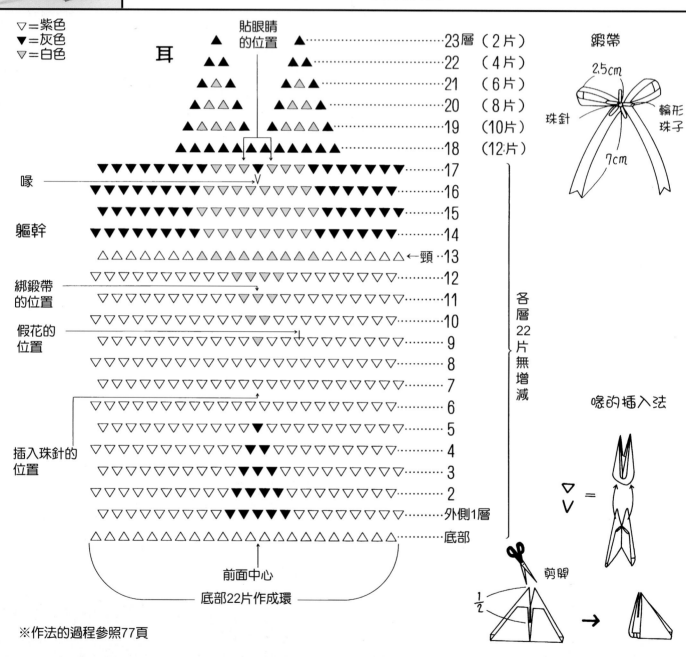

▽=紫色
▼=灰色
▽=白色

耳　　貼眼睛的位置

23層（2片）
22　（4片）
21　（6片）
20　（8片）
19　（10片）
18　（12片）

喙　　17
　　　16
軀幹　15
　　　14
頸　13
綁緞帶的位置　12
　　　11
假花的位置　10
　　　9
　　　8
　　　7
　　　6
　　　5
插入珠針的位置　4
　　　3
　　　2
外側1層
底部

各層22片無增減

緞帶
2.5cm
珠針　輪形珠子
7cm

喙的插入法

剪開
1/2

前面中心
底部22片作成環

※作法的過程參照77頁

記號的讀法
△=朝向內側 朝向外側 袋子
▽=朝向外側 朝向內側 袋子
∧=朝向內側 朝向外側 袋子
∨=朝向內側 朝向外側 袋子
插入這裡

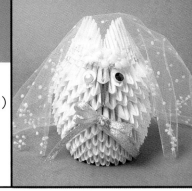

《材料》●紙全部使用紀州上質紙

紙	5.9cm×11.8cm	339張	（白色）
	5.9cm×11.8cm	75張	（粉紅色）
	5.9cm×11.8cm	1張	（金色）
	5.9cm×11.8cm	1張	（紅色）
眼睛	直徑1.5cm	2個	（活動眼睛）

珠針		1根（紫·白）
緞帶	0.6cm寬	長40cm（銀色）
輪形珠子	直徑1.3cm	1個（金）
珍珠型珠子	直徑0.3cm	115個
人造花		3朵（有花莖的小花）
紗網布	40cm寬	30cm（白）

※使用其他紙張會因為材料的厚薄不同造成平衡改變。

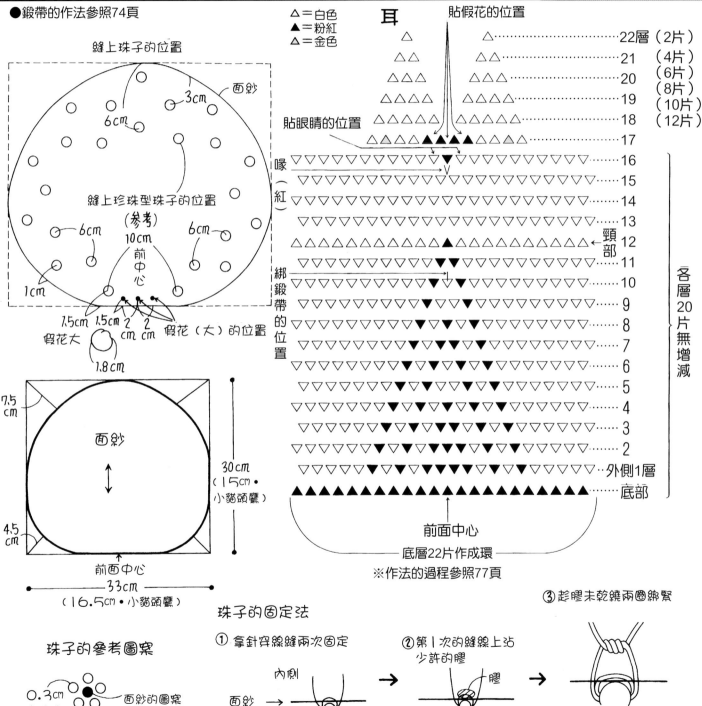

●緞帶的作法參照74頁

縫上珠子的位置

面紗

△＝白色
▲＝粉紅
△＝金色

耳

貼假花的位置

貼眼睛的位置

縫上珍珠型珠子的位置
（參考）

喙（紅）

綁緞帶的位置

22層（2片）
21　（4片）
20　（6片）
19　（8片）
18　（10片）
17　（12片）

16
15
14
13
12 ← 頸部
11
10
9
8
7
6
5
4
3
2
外側1層
底部

各層20片無增減

3cm
6cm

6cm　6cm
10cm
前中心

1cm

1.5cm 1.5cm 2cm 2cm　假花（大）的位置
假花大

1.8cm

面紗

7.5cm

30cm
（15cm·小貓頭鷹）

4.5cm

前面中心

33cm
（16.5cm·小貓頭鷹）

前面中心

底層22片作成環
※作法的過程參照77頁

③趁膠未乾繞兩圈綁緊

珠子的參考圖案

0.3cm之珍珠珠子　面紗的圖案

珠子的固定法

①拿針穿線縫兩次固定
內側
面紗剖面
外側　珠子

②第1次的縫線上沾少許的膠
膠

④等膠乾了之後將線剪斷

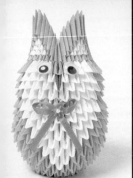

第24頁62-64號　貓頭鷹

完成尺寸
高約16.5㎝　寬約10㎝

《材料》●紙全部使用亮面紙

	[62號][63號][64號]
紙	3cm×5.7cm 328張（黃）（藍）（粉紅）
	3cm×5.7cm 88張（白）（白）（白）
	3cm×5.7cm 1張（紅）（紅）（紅）

		[62號][63號][64號]
珍珠珠針	1根	（白）（白）（白）
緞帶0.6cm寬	20cm	（黃）（藍）（粉紅）
輪形珠子直徑1.3cm1個	（白）（藍）（粉紅）眼睛	
直徑1.5cm 各2個（活動眼睛）		

※使用其他紙張會因為材料的厚薄不同造成平衡改變。

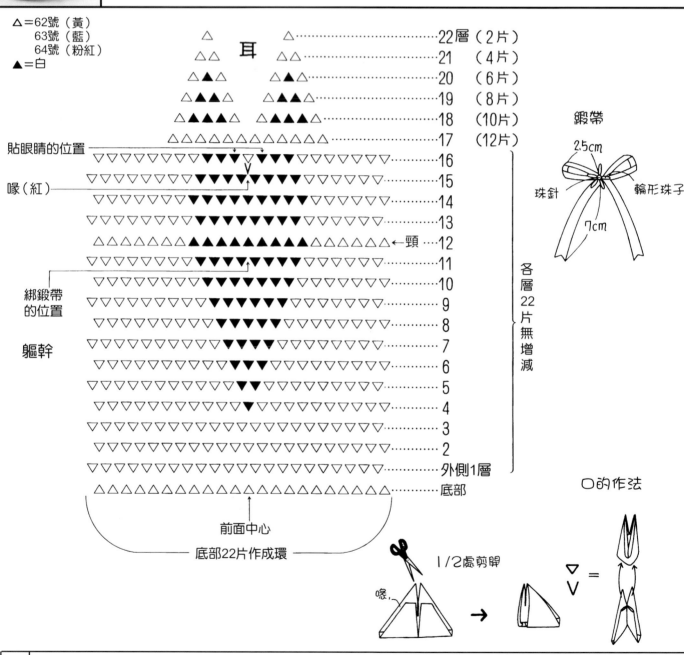

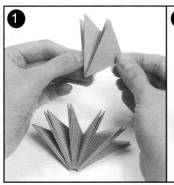

❶ 每1片尖端沾膠，尖端對齊，5-6片為一束。（底的部份全部為22片）

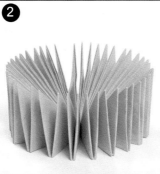

❷ 在5-6片的尖端沾膠，作成環，當作是底部的部份。

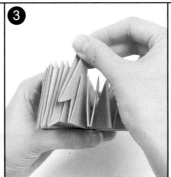

❸ 插入外側第1層。

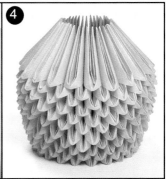

❹ 如圖配色在外側第1層到第11層，插入22片部件。

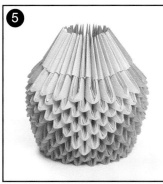

❺ 第12層的頸部一圈為22片，三角部件的方向與身體逆向插入。（參照圖配色）

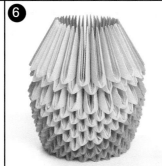

❻ 從13層到14層部件方向與身體相同，插入配件時如圖之配色。

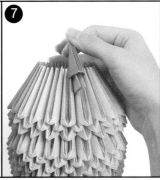

❼ 第15層夾入喙（紅）。

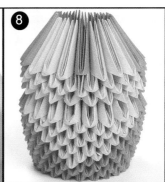

❽ 第16層如圖之配色插入1圈。

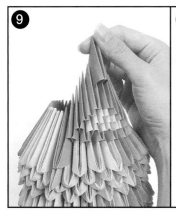

❾ 從第17層以相反的方向插入部件作成耳朵。

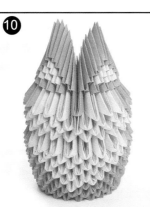

❿ 兩耳完成。

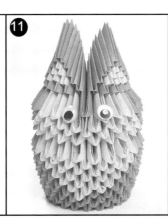

⓫ 沾膠貼眼睛。

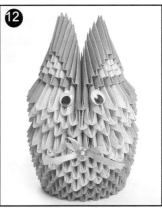

⓬ 用珠針固定緞帶、輪形珠子，完成。

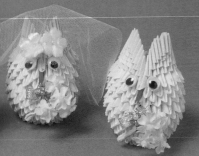

《材料》●紙全部使用紀州上質紙

	[77號]	[78號]	[79號]
紙 3cm×5.7cm 274張	（黃）	（藍）	（粉紅）
3cm×5.7cm 88張	（白）	（白）	（粉紅）
3cm×5.7cm 1張	（紅）	（紅）	（紅）
珍珠珠針 1根	（黃）	（藍）	（粉紅）

緞帶　0.8cm寬 各8cm（銀）
紗網布　20cm　15cm（77-79號）
附花莖人造花（小）5根+花蕊1根（77-79號）
附花莖人造花（大）2根（79號）
眼睛　直徑1cm 各2個（活動眼睛）

※使用其他紙張會因為材料的厚薄不同造成平衡改變。

△=黃（77號）
　藍（78號）
　粉紅（79號）
▲=白

21層（2片）
20　（4片）
裝79號人造花大之位置　耳
19　（6片）
18　（8片）
17　（10片）
16　（12片）

緞帶
2.5cm
輪形珠子　珠針

貼眼睛的位置
喙（紅）
15
14
13
12

軀幹
←頸　11
綁緞帶的位置
假花的位置
10
9
8
7
6
5
4
3
2
外側1層
底部

各層22片無增減

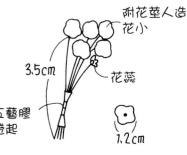

花束
附花莖人造花小
3.5cm
花蕊
用工藝膠帶捲起
1.2cm

前面中心
底部20片作成環

※作法的過程參照77頁。

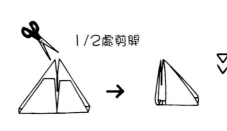

1/2處剪開

▽ =

※79號面紗的作法參照75頁。

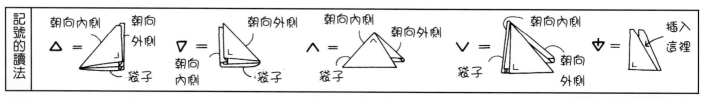

記號的讀法

△ = 朝向內側 朝向外側 袋子
▽ = 朝向外側 朝向內側 袋子
∧ = 朝向內側 朝向外側 袋子
∨ = 袋子 朝向內側 朝向外側
⩔ = 插入這裡

第3頁1號　貓頭鷹奶奶

完成尺寸
高約10.3cm　寬約8cm

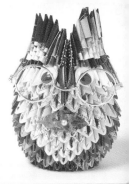

《材料》紙　4cm×8cm 328張（有黑色圖案的傳單）
　　　　　 4cm×8cm 88張（有白色圖案的傳單）
　　　　　 4cm×8cm 1張（有紅色圖案的傳單）
眼睛　直徑1.3cm 2個（活動眼睛）
珍珠珠針　　　　　　　1根（白）
園藝用鐵絲　　　粗＃28　　5cm
市售的眼鏡　　　　　　1個

※部件的組合方式與62-64號相同。參照第3頁。
※如果買不到市售的眼鏡，用鐵絲自己做亦可。
※使用其他紙張會因為材料的厚薄不同造成平衡改變。

△＝黑色圖案
▲＝白色圖案

耳

22層（2片）
21　（4片）
20　（6片）
19　（8片）
18　（10片）
17　（12片）

裝眼鏡的位置
裝眼睛的位置
16
15
14
13
12　←頸
11
10
9
8
7
6
5
4
3
2
外側1層

裝喙的位置

裝葉子的位置

軀幹

各層22片無增減

葉子（實物大小）

刺入珠針固定

→底部

前面中心

底部20片作成環

※作法的過程參照77頁。

眼鏡的大小

1.5cm

5.5cm

2.5cm

眼鏡架的作法

眼鏡架

沾膠插入

0.2cm

部件

喙的夾入法

用剪刀剪開

1/2

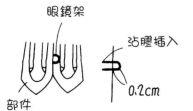

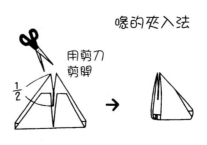

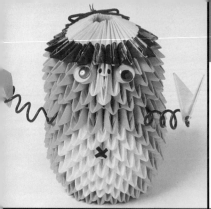

完成尺寸
高約13cm 寬約9cm

《材料》●紙全部使用紀州上質紙

紙	6cm×11cm 58張（黃）（含手2片）
	6cm×11cm 20張（黃・頭部的盤子用）
	6cm×11cm 250張（淺綠色）
	6cm×11cm 75張（黑）
	4cm×10cm 1張（黑・裝飾頭髮用）

薄紙	3cm×11cm 55片（黑色中心用）
眼睛	直徑1.3cm 2個（活動眼睛）
毛氈	少許（黑色・肚臍、鼻子用）
鐵絲	粗2mm　30cm（黃銅色）

※黑色75片中的55片（軀體的後半）用3cm×11cm的薄紙夾在中心，以增加厚度。
※頭部的盤子用3cm×11cm的紙，省略最初的對折部份折成三角部件。
※使用其他紙張會因為材料的厚薄不同造成平衡改變。

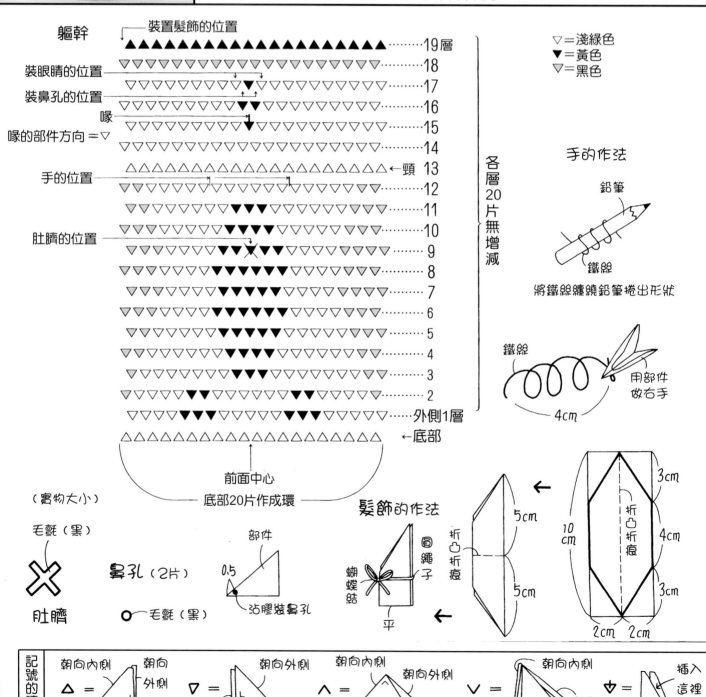

❶ 每1片尖端沾膠，尖端對齊，5-6片為一束。（底的部份全部為20片）

❷ 在5-6片的尖端沾膠，作成環，當作是底部的部份。

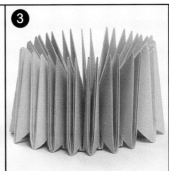

❸ 插入外側第1層。（參照圖配色）

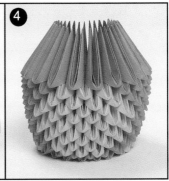

❹ 從第2層到12層根據圖的配色插入。

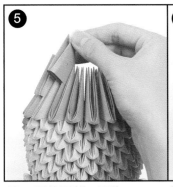

❺ 第13層的頸部一周為20片，三角部件的方向與身體逆向插入。

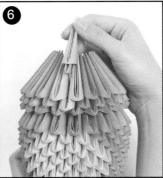

❻ 從14層開始部件方向恢復，第16層插入喙。

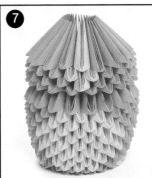

❼ 第17層參照圖配色插入。

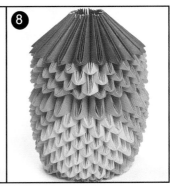

❽ 第18層插入頭髮一圈20片（黑）。

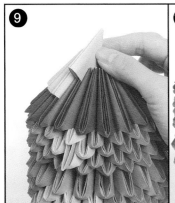

❾ 第19層則裝入盤子（黃色）。

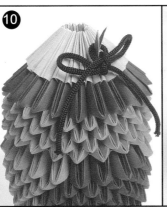

❿ 緞帶打蝴蝶結作成髮飾，插入第18層後面的中心。

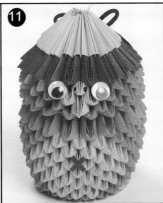

⓫ 沾膠貼眼睛，用黑色毛氈貼鼻孔，並將肚臍裝在腹部（第9層）。

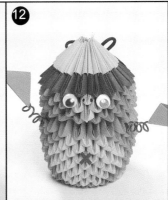

⓬ 以鐵絲做手臂，尖端部件的手掌，插入軀體。完成。

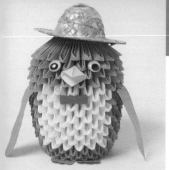

完成尺寸 高約16cm 寬約12cm

《材料》●紙全部使用cut paper

　　　　　　　[69號]　[70號]
紙　6cm×11cm 304張（黑）　（藍）
　　6cm×11cm 48張　（藍）　（白）
　　6cm×11cm 7張　（黃）　（黃）
　　3.5cm×7cm 1張（黃）（黃•喙用）
　　6cm×11cm 3張（藍•手腳用）

眼睛　　直徑1.3cm　　　各2個（活動眼睛）
緞帶　　寬0.9cm　　　各10cm（紅）
市售的麥桿帽子　　　各1個
※使用其他紙張會因為材料的厚薄不同造成平衡改變。

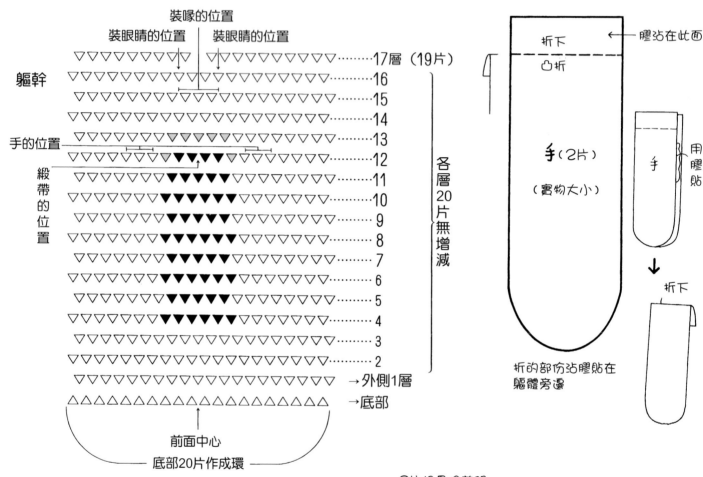

裝喙的位置
裝眼睛的位置　　裝眼睛的位置
⋯⋯17層（19片）

軀幹　　16
　　　15
　　　14
手的位置　　13
　　　12
緞帶的位置　　11
　　　10
　　　9
　　　8
　　　7
　　　6
　　　5
　　　4
　　　3
　　　2
→外側1層
→底部

各層20片無增減

前面中心
底部20片作成環

▽＝黑（69號）／藍（70號）
▼＝藍（69號）／白（70號）
▽＝黃

折下
凸折
腰貼在此面

手（2片）
（實物大小）

手

用膠貼

折下

折的部份沾膠貼在軀體旁邊

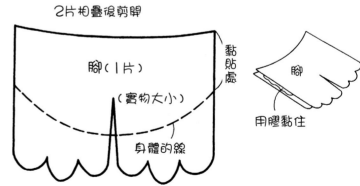

2片相疊後剪開

腳（1片）
（實物大小）

黏貼處

腳

用膠黏住

身體的線

緞帶

3cm

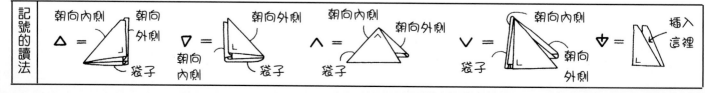

記號的讀法
△＝朝向內側　朝向外側　袋子
▽＝朝向內側　袋子
∧＝朝向內側　朝向外側　袋子
∨＝朝向內側　袋子　朝向外側
⩔＝插入這裡

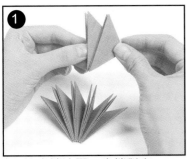

每1片尖端沾膠，尖端對齊，5-6片為一束。（底的部份全部為20片）

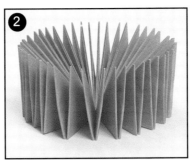

在5-6片的尖端沾膠，作成環，當作是底部的部份。

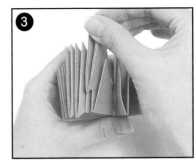

插入外側第1層。

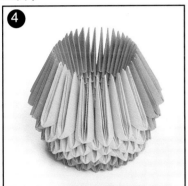

如圖配色插入外側第1層到第17層，插入20片部件。

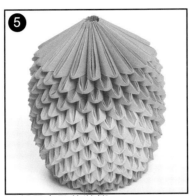

頭部是有孔的狀態。

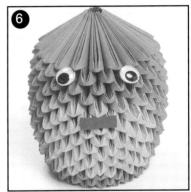

用膠貼眼睛、緞帶。

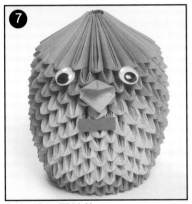

折好喙用膠貼住。

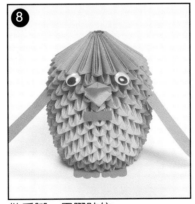

做手腳，用膠貼住。

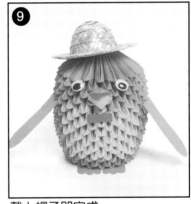

戴上帽子即完成。

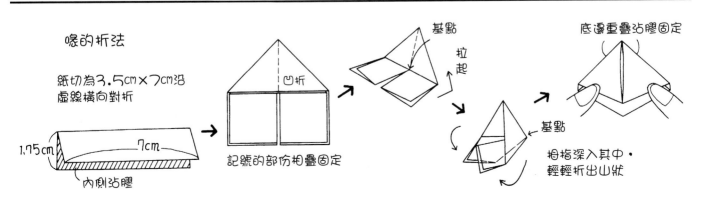

喙的折法

紙切為3.5cm×7cm沿虛線橫向對折

1.75cm　7cm　內側沾膠

凹折

記號的部份相疊固定

基點　拉起

底邊重疊沾膠固定

基點

相指深入其中，輕輕折出山狀

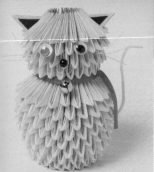

完成尺寸
高約14.5cm　寬約10cm

《材料》●紙全部使用cut paper

[71號] [72號]
（小）5cm×9cm 134張（黃）　綠
（大）6cm×11cm 220張（黃）（綠）
　　　　1.8cm×1.8cm1張（黑）（黑・耳用）
　　鈕釦 直徑0.8cm 個（黑）（黑）
※使用其他紙張會因為材料的厚薄不同造成平衡改變。

鼓花緞　長14cm71號（黃）・72號（茶色）
眼睛　　直徑1.3cm　　　各2個（活動眼睛）
緞帶　　寬0.6cm　　　　各50cm（粉紅）
鈴　　　　　　　　　　直徑1.3cm　　　各1個
園藝用鐵絲　粗＃28　　長36cm各2根（白
　　　　　　　　　　　（鬍鬚，鼻子周圍用）

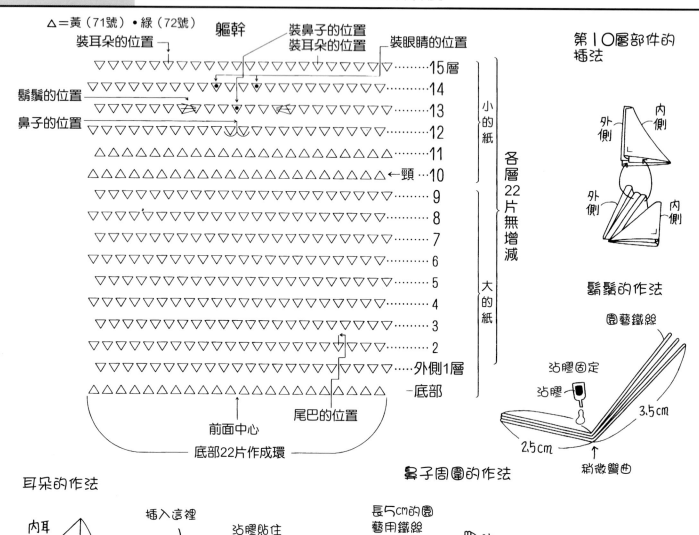

① 每1片尖端沾膠，尖端對齊，5-6片為一束。（底的部份全部為大的紙22片）

② 在5-6片的尖端沾膠，作成環，當作是底部的部份。

③ 插入外側第1層。

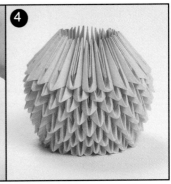

④ 從第2層到第9層，同樣的方式插入一圈22片部件。

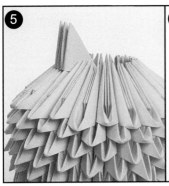

⑤ 第10層的頸部一周為22片，用小的部件逆向插入。

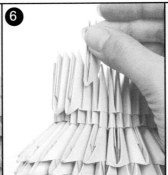

⑥ 第11層同樣的插入，第12層部件方向還原。

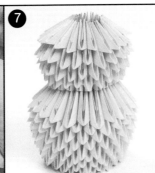

⑦ 從12層到16層各插入小的22片部件。

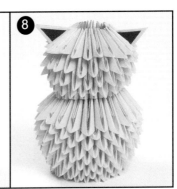

⑧ 參考圖做耳朵，從第16層的前面中心向左、右第4與5片之間夾入。

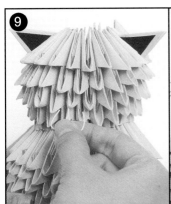

⑨ 參考圖作成鼻子周圍插入第13層的前面中心。

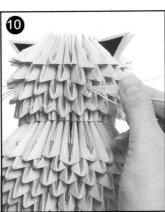

⑩ 參考圖作成鬍鬚，插入第13層鼻子周圍的兩側。

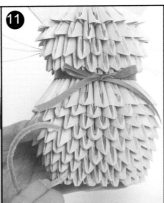

⑪ 緞帶裝上鈴鐺，綁在頸部周圍，在後方打結，以花鼓緞作成尾巴。

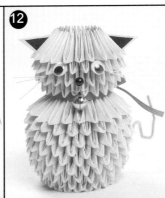

⑫ 眼睛、鼻子以沾膠固定在圖中指示位置，完成。

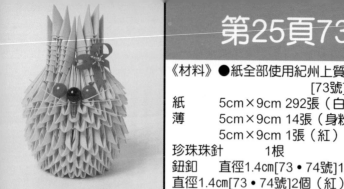

《材料》●紙全部使用紀州上質紙

	[73號]	[74號]
紙	5cm×9cm 292張（白）	（粉紅）
薄	5cm×9cm 14張（身粉紅）	（身粉紅）
	5cm×9cm 1張（紅）	（紅）
珍珠珠針	1根	（粉紅）
鈕釦	直徑1.4cm[73・74號]1個（黑）	
	直徑1.4cm[73・74號]2個（紅）	

園藝用鐵絲	粗#28	各36cm1根（白）
緞帶	寬0.6cm	各20cm（紅）
輪形珠子	直徑1.4cm	各1個（金）

※深粉紅的薄紙2.5cm×9cm的紙，省略最初的對折部份折成三角部件。
※使用其他紙張會因為材料的厚薄不同造成平衡改變。

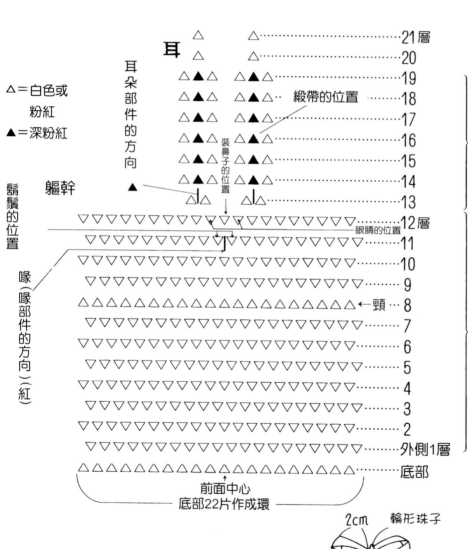

耳

△＝白色或粉紅
▲＝深粉紅

耳朵部件的方向

軀幹

鬍鬚的位置

喙（喙部件的方向）（紅）

緞帶的位置
裝鼻子的位置
眼睛的位置

21層
20
19
18
17
16
15
14
13
各層6片無增減

12層
11
10
9
8 ←頸
7
6
5
4
3
2
外側1層
底部
各層20片無增減

前面中心
底部22片作成環

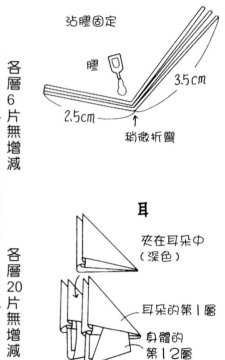

鬍鬚的作法

沾膠固定
腮
3.5cm
2.5cm
稍微折彎

耳

夾在耳朵中（深色）
耳朵的第1層
身體的第12層

三片部件分成2個夾在耳朵兩側・深色夾在中間

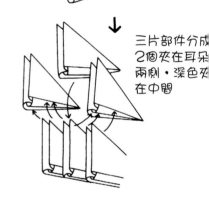

2cm
輪形珠子
珠針
緞帶
2.5cm

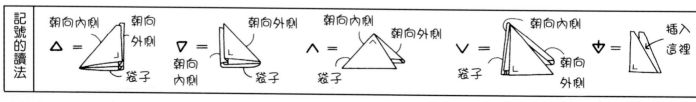

記號的讀法

△＝朝向內側 朝向外側 袋子
▽＝朝向外側 朝向內側 袋子
∧＝朝向內側 朝向外側 袋子
∨＝朝向內側 袋子 朝向外側
⩔＝插入這裡

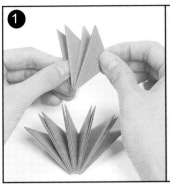

① 每1片尖端沾膠，尖端對齊，5-6片為一束。（底的部份全部為20片）

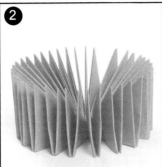

② 在5-6片的尖端沾膠，作成環，當作是底部的部份。

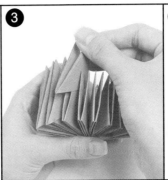

③ 插入外側第1層。

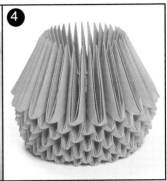

④ 從第2層到第7層，同樣的方式插入20片部件。

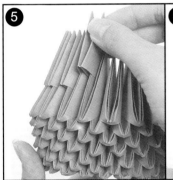

⑤ 第8層的頸部一周為20片，部件逆向插入。

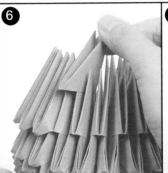

⑥ 第9層開始部件回到原來的方向，插入至第11層。

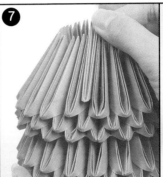

⑦ 在第11層的中央插入口（紅）。

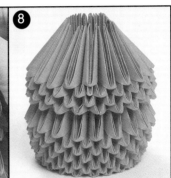

⑧ 插入到第12層。

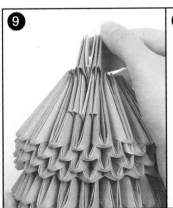

⑨ 將部件的方向倒過來作成耳朵。此時要在中間夾住深粉紅。

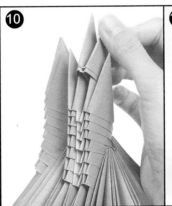

⑩ 在20、21層耳朵的中心各插入1片，插入2層。

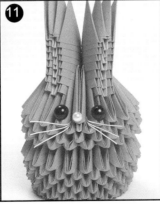

⑪ 眼睛、鼻子的鈕釦沾膠固定。參考圖作成鬍鬚，插入嘴巴的旁邊。

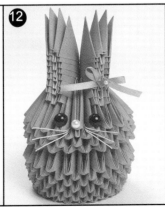

⑫ 用珠針固定緞帶和輪形珠子。完成。

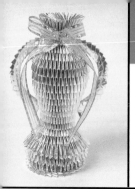

完成尺寸 高約21㎝ 寬約14㎝
《材料》●紙全部使用triangle hold paper

	[55號]	[56號]
紙 3.6cm×7cm	916張（金）	（銀）
緞帶 寬0.6㎝	67㎝（金）	（銀）

※使用其他紙張會因為材料的厚薄不同造成平衡改變。

本體

△△△△△△△△△△△△△△△△△△△△△△△△△△△△△△△△ ……………… 20層（32片）
△△△△△△△△△△△△△△△△△△△△△△△△△△△△△△△△ ……………… 19 （32片）
△△△△△△△△△△△△△△△△△△△△△△△△△△△△△△△△ …………… 18 （32片）
△△△△△△△△△△△△△△△△△△△△△△△△△△△△△△△△△△ —— 17
△△△△△△△△△△△△△△△△△△△△△△△△△△△△△△△△△ —— 16
△△△△△△△△△△△△△△△△△△△△△△△△△△△△△△△△△ —— 15
△△△△△△△△△△△△△△△△△△△△△△△△△△△△△△△△△ —— 14
△△△△△△△△△△△△△△△△△△△△△△△△△△△△△△△△△ —— 13
△△△△△△△△△△△△△△△△△△△△△△△△△△△△△△△△△ —— 12
△△△△△△△△△△△△△△△△△△△△△△△△△△△△△△△△△ —— 11
△△△△△△△△△△△△△△△△△△△△△△△△△△△△△△△△△ —— 10
△△△△△△△△△△△△△△△△△△△△△△△△△△△△△△△△△ —— 9
△△△△△△△△△△△△△△△△△△△△△△△△△△△△△△△△△ —— 8
△△△△△△△△△△△△△△△△△△△△△△△△△△△△△△△△△ —— 7
△△△△△△△△△△△△△△△△△△△△△△△△△△△△△△△△△ —— 6
△△△△△△△△△△△△△△△△△△△△△△△△△△△△△△△△△ —— 5
△△△△△△△△△△△△△△△△△△△△△△△△△△△△△△△△△ —— 4
▽▽▽▽▽▽▽▽▽▽▽▽▽▽▽▽▽▽▽▽▽▽▽▽▽▽▽▽▽▽▽▽▽▽▽▽▽▽▽ —— 3
▽▽▽▽▽▽▽▽▽▽▽▽▽▽▽▽▽▽▽▽▽▽▽▽▽▽▽▽▽▽▽▽▽▽▽▽▽▽ —— 2
△△△△△△△△△△△△△△△△△△△△△△△△△△△△△△△△△△ 外側第1層
▽▽▽▽▽▽▽▽▽▽▽▽▽▽▽▽▽▽▽▽▽▽▽▽▽▽▽▽▽▽▽▽▽▽▽▽ 底部

装把手的位置

組合至此上下顛倒 ↓

本體各層40片無增減

中心

底部40片作成環內徑約2㎝

圓座
▷▷▷▷▷▷▷▷▷▷▷▷▷▷▷▷▷▷▷▷▷▷▷▷▷▷▷▷▷▷▷
▷▷▷▷▷▷▷▷▷▷▷▷▷▷▷▷▷▷▷▷▷▷▷▷▷▷▷▷▷▷▷

30片組成內徑約5㎝的環，疊2層以膠固定

△＝金（55號）・銀（56號）

底圓座的組合法

●完成的本體安裝於完成的圓座之上

※作法過程參見90頁

記號的讀法

| △ = 朝向內側／朝向外側 袋子 | ▽ = 朝向外側 袋子／朝向內側 | ∧ = 朝向內側／朝向外側 袋子 | ∨ = 朝向內側／朝向外側 袋子 | ⩒ = 插入這裡 |

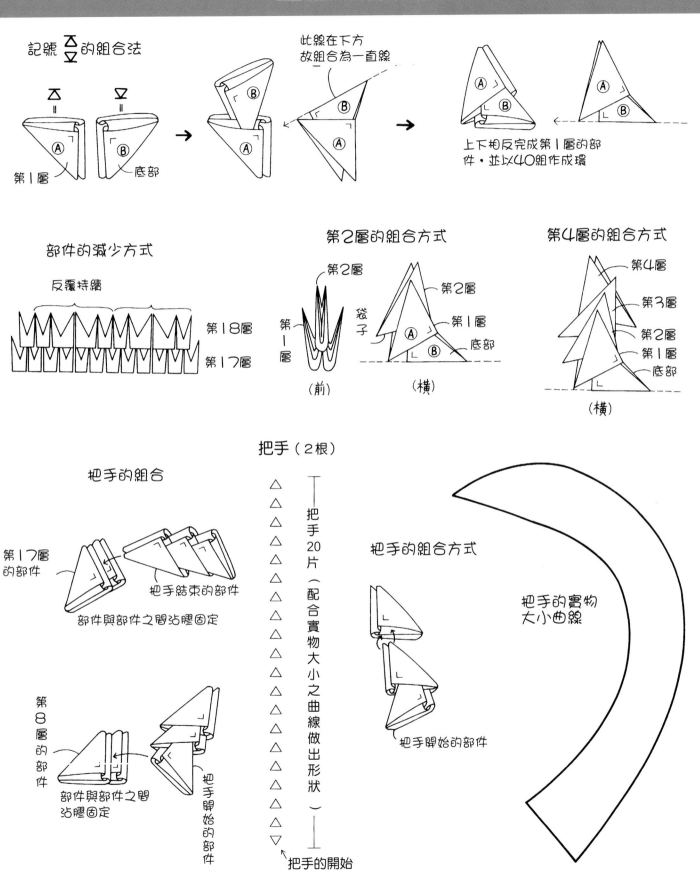

記號 △▽ 的組合法

第1層　底部

此線在下方
故組合為一直線

上下相反完成第1層的部件，並以40組作成環

部件的減少方式

反覆持續

第18層
第17層

第2層的組合方式

第2層
第1層
袋子
第1層　底部
（前）　（橫）

第4層的組合方式

第4層
第3層
第2層
第1層
底部
（橫）

把手的組合

第17層的部件

把手結束的部件

部件與部件之間沾膠固定

第8層的部件

部件與部件之間沾膠固定

把手開始的部件

把手（2根）

把手20片（配合實物大小之曲線做出形狀）

把手的開始

把手的組合方式

把手開始的部件

把手的實物大小曲線

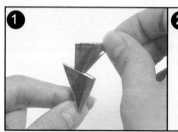

❶ 參考圖組合照片中的部件，作成40組。

❷ 將1部份組合的部件上下顛倒放置。

❸ 第2層部件的插入方式。

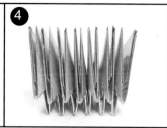

❹ 套上第2層的部件連接第1層。

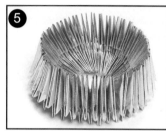

❺ 參考圖，插入第2層的部件，連接40組作成環。

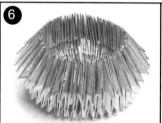

❻ 第3層與第2層同樣的插入一圈40片。

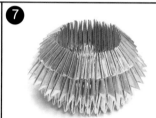

❼ 從第4層開始把部件倒過來插入。

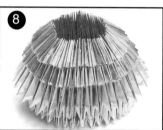

❽ 從第4層開始，一面沾膠，一面縮減至4.5-5cm左右。

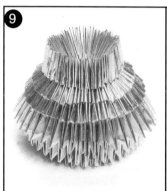

❾ 從第6層開始大致以垂直方向插入。

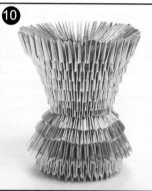

❿ 第7層插入部件逐層擴大到12層。

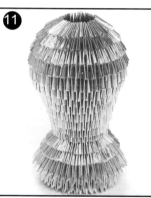

⓫ 從第13層開始插入部件逐層減少。

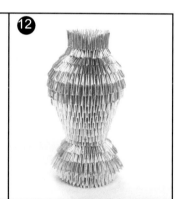

⓬ 參考圖第18層將插入的數量減至32片。

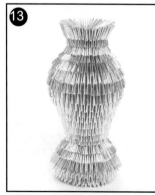

⓭ 從第20層改變角度表現出花瓶口的形狀。

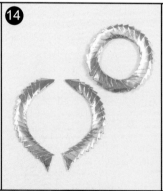

⓮ 參考圖做出把手與圓座。

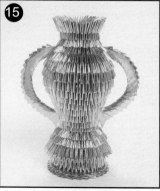

⓯ 左右邊裝上把手，圓座墊在壺下，沾膠固定。

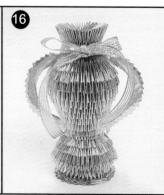

⓰ 打蝴蝶結。完成。